U0110833

大展好書　好書大展
品嘗好書　冠群可期

編輯委員會

名譽主編：曉　敏

主　　編：劉思明

副 主 編：褚　波　　范廣升　　華以剛　　陳澤蘭

編　　委：楊采奕　　張文東　　劉曉放　　葉江川
　　　　　王效鋒　　夏金娟　　徐家亮　　程曉流
　　　　　范孫操

編寫人員：程曉流　　楊柏偉　　林　峰　　周飛衛
　　　　　仇慶生　　張鐵良　　劉乃剛　　孫連城

編審人員：徐家亮　　程曉流

策　　劃：封　朝

智力運動 3

圍棋知識

程曉流　編著

品冠文化出版社

大展好書　好書大展

品嘗好書　冠群可期

智力運動 3

圍棋知識

程曉流　編著

品冠文化出版社

3

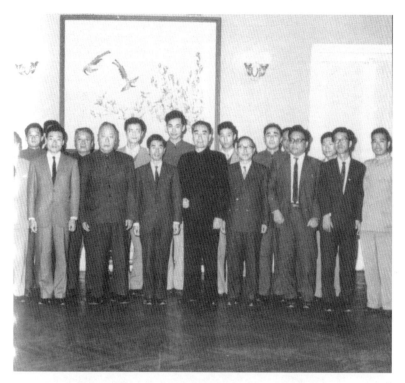

　　新中國成立後，中國圍棋得到周恩來總理和陳毅元帥為代表的眾多黨和國家領導人的關心和支持。中日建交之前，周恩來總理曾親自邀請來華訪問的日本棋手宮本直毅和桑原宗久短期留華指導。陳毅元帥早在 1950 年就為新中國圍棋制定了趕超日本的目標，1960 年又作出了國運盛則棋運盛的著名論斷，他還親自擔任了中國圍棋協會的第一任名譽主席。後來，方毅先生長期擔任了中國圍棋協會的名譽主席，他與張勁夫、唐克等其他老一輩領導人為圍棋事業的發展也作出了重大貢獻。

　　上圖是 1963 年周恩來總理和陳毅元帥接見第一次訪華的日本圍棋代表團。

4

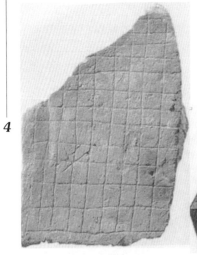

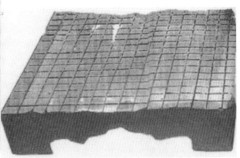

陝西陽陵出土西漢
十七路圍棋盤殘片

河北望都出土東漢十七路圍棋盤

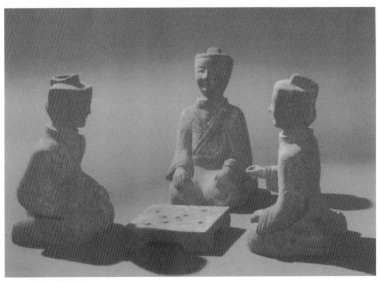

漢代彩繪圍棋陶俑

世界最古老棋譜：孫策詔
呂范弈棋局面

新疆吐魯番出土唐代
十九道木圍棋盤

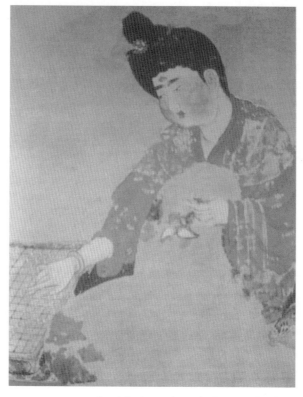

新疆阿斯那出土唐代仕女弈棋圖

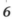

宋人圍棋圖

漢宮春曉圖

叢書總序

　　國家體育總局於 2009 年 11 月在四川成都舉行第一屆全國智力運動會，比賽項目有圍棋、象棋、國際象棋、橋牌、五子棋和國際跳棋等六項。把六個智力運動項目整合在一起舉行這樣的大型綜合賽事，在國內尚屬首次，可以說是開了歷史的先河。

　　爲了利用這一非常重要、非常難得的契機，大力宣傳、推廣、普及和發展智力運動項目，承辦單位國家體育總局棋牌運動管理中心將在首屆全國智運會舉辦期間，創辦棋牌文化博覽會，透過展覽、研討、互動等活動方式，系統地宣傳智力運動的歷史、文化內涵和社會功能、教育功能，以進一步提升智力運動的社會影響力。

　　爲了迎接首屆全國智運會的舉辦，國家體育總局決定組織力量編寫一套《智力運動科普叢書》，簡明易懂地介紹智力運動的發展歷史、智力運動的多種功能以及智力運動各個項目的基礎知識和文化特色，給廣大群眾提供一套智力運動的科普教材，以滿足群眾認識、瞭解、學練棋牌智力運動的需要。

　　智力運動項目有著廣泛的群眾基礎。據有關方面統計，在世界上，棋牌類智力運動愛好者的總人數大約達到十億之眾，這是一個令人驚歎的數字。智力運動也深受我國各族人民的喜愛，源於我國有著悠久發

展歷史的圍棋、象棋的愛好者數以億萬計，而橋牌、國際象棋的愛好者估計也有上千萬人，國際跳棋、五子棋愛好者隊伍近年來隨著國際活動的逐漸增多也有大幅上升的趨勢。

文明有源，智慧無界。推廣和開展智力運動可以促進民族文化、本土文化和世界先進文化的傳播與交流。透過比賽、交流，互相學習、共同提高，可以達到互相瞭解、和諧發展的目的。從這一層意義上講，棋牌智力運動也可以為創建和發展和諧世界貢獻力量。

智力運動項目有一個共同的特點和功能，那就是，可以開發和鍛鍊人們的智力，培養邏輯思維、對策思維、創造思維和想像思維的能力；可以提高情商，發展非智力因素；可以鍛鍊優秀的意志品質和機智勇敢、頑強拼搏的精神及遵紀守法的觀念和良好的品德；可以培養和提高處理矛盾、解決問題的實際能力；可以培養人們正確的人生觀、世界觀和全局觀；可以提高人們的抗挫折能力，提高自信心，增強工作和學習的自覺性、主動性、計劃性和靈活性等等。

智力運動中的團體項目還有培養團隊精神和集體主義思想的重要作用。簡而言之，棋牌智力運動是一種教育工具、一種鍛鍊工具、一種交流工具。

棋牌智力運動是智慧的體操，是智慧的搖籃，也是智力的試金石，它是培養和提高人們智力素質、文化素質、心理素質乃至綜合素質的有效工具。不論男女老幼，不論所從事的行業，都能從中汲取有益的營

養。

　　首次推出的《智力運動科普叢書》由國家體育總局下屬的中國體育報業總社人民體育出版社出版，分爲六個專輯。第一屆全國智力運動會所設的六個比賽項目，每個項目出一個專輯。爲了保證這套叢書的編輯品質，國家體育總局棋牌運動管理中心成立了叢書編輯委員會，頁責組織領導叢書的編輯和審定工作。

　　參加這套科普叢書編寫工作的作者和審定者都是長期從事智力運動各個項目教學或研究的教師、教練員、專家和學者。他們精選教學素材，深入淺出，用生動活潑的語言、動人的故事情節、精練的文字和精選的圖片對智力運動各個項目進行富有趣意的梗概的介紹。

　　這套叢書可以幫助讀者特別是青少年瞭解智力運動各個項目的基本知識、文化內涵和發展歷史，從而進一步認識智力運動對人的全面發展所起到的獨特的促進作用。叢書中講述的名人故事和學練的方法與手段，對讀者有啓發和借鑒的作用，可以使讀者很快入門，收到事半功倍的學習效果，可以使讀者自覺地愛上棋牌智力運動而終身受益。

　　2008 年 10 月，首屆世界智運會在中國北京的成功舉辦，擴大了棋牌運動的影響、提升了棋牌運動的地位，給棋牌智力運動的發展和傳播注入了新的活力。在首屆世界智力運動會的影響和促進下，經國家體育總局批准立項，我國於 2009 年 11 月舉辦第一屆全國智運會，並從 2011 年起每四年一屆地長期舉辦。

9

相信這套《智力運動科普叢書》的編輯出版,將
爲智力運動項目在我國的進一步深入推廣,爲智力運
動項目走進社區、走進學校、走進部隊機關廠礦,走
進廣大農村,滲透到社區的各個階層開闢更寬廣的道
路。它將成爲宣傳、普及、推廣、傳播智力運動的有
效載體。隨著全國智力運動會一屆一屆地舉行,隨著
這套叢書在全國的發行,相信一個進一步普及智力運
動項目的高潮將很快掀起。而這也正是我很高興地爲
這套叢書作序要表達的願望。

中國奧委會副主席
國家體育總局局長助理　曉 敏

目　錄

前　言

圍棋是什麼?

圍棋是一種帶有勝負競爭色彩的桌上智力遊戲。

圍棋的競技特點是,兩位下棋人手持黑子與白子在棋盤上進行對抗,最終圍得地多者勝。

圍棋起源於中國,是中華民族自古流傳的「琴棋書畫」四大文化之一。

圍棋於中國隋唐之後逐步流傳至全世界,至今已有數千年之久的歷史。

圍棋之所以會在世界上流傳幾千年之久而長盛不衰,是因為其內部蘊含著強大生命力:圍棋棋盤象徵著宇宙時空,圍棋棋子足以概括世界萬物。棋手在棋盤上的對弈必須符合宇宙生存發展變化運動的總規律,順之者昌,逆之者亡。

圍棋巧妙地將科學、藝術和競技融為一體,對於人類潛在的智力開發極有幫助。

圍棋既可增強個人的計算能力、記憶能力、創造能力、判斷能力和總結能力,更能提高個人對於全局形勢的把握能力。

圍棋沒有一舉取勝的捷徑,本質上屬於一種長距離式的智力對抗遊戲。故此,與其他智力遊戲相比,圍棋的全局觀念就顯得更為舉足輕重。在圍棋對抗的整體進程中,

棋手既要千方百計地奪取眼前利益,更要注重把握大局。在許多場合,局部戰鬥中的最佳招法,往往反會變成全局性的壞棋。為了獲得全局利益,必須要善於透過棄子、劫爭等等轉換手段來犧牲眼前的局部利益。這種時候,棋手個人素質與眼界的高低,旁觀者大可一目了然。

14

圍棋千古無同局。盤上幾多風雲變幻,有如人生跌宕起伏。常下圍棋的人,又大多具有臨危不亂的鎮定功夫,謙虛謹慎的進取美德。

「勝固欣然,敗亦可喜。」

宋代大文豪蘇東坡在詠棋詩中留下的千古風流佳句,一語道破了深藏於圍棋之中的人生奧秘!

一、圍棋起源於何時？

關於圍棋的起源，古今流傳著許多種不同的說法。

最能被史學界公認的傳說是：圍棋起源於中國原始社會的末期，是華夏部落著名領袖堯發明了圍棋這種遊戲。早在戰國時代的《世本》一書中就曾提到：「堯造圍棋，丹朱善之。」這是中國古代史上最早談到圍棋起源的文字記載。丹朱是傳說中堯的兒子。

後人晉代的張華在其巨著《博物志》中也有關於圍棋起源的記載：「堯造圍棋，以教子丹朱。」同時，張華還擴展了關於堯造圍棋的故事，將堯的繼承人舜也提名為圍棋的創始人之一：「或云舜以子商均愚，故作圍棋以教之。」

晉代張華之後，中國歷朝歷代的學者對於堯舜造圍棋之說深信不疑，許多文人筆記中對於堯舜造圍棋的故事多有涉及。

在中國古代歷史記載中，堯是活躍於西元前 23 世紀左右的著名部落領袖，其統治領地當於黃河流域中游一帶。假如真是堯創造了圍棋，那麼，圍棋這門古老的遊戲，至今就已經擁有了四千年以上的歷史。

對於堯舜造圍棋的傳說，西方與東方的現代歷史學家都有所認可。在 1964 年版的《大英百科全書》中就曾明確提到中國部落領袖堯造圍棋的具體年代。

在 1727 年正月 29 日，以本因坊道知為首的日本圍棋

四大門派掌門人曾共同簽署文件上報日本將軍府：「圍棋
創自堯舜，由吉備公傳來日本。」

　　堯舜造圍棋的傳說雖然可能只是一種神州故事，但
是，在沒有文字記載的中華民族史前時代，口口相傳的美
麗傳說，往往也是破解歷史文化之謎的寶貴線索。

　　即便單純從圍棋這一古老遊戲的本身特點去考證，也
能尋找到圍棋起源於原始社會的佐證。

　　圍棋規則公正，黑白棋子之間完全平等，毫無特權與
等級差異，這正是原始社會樸素民主精神的體現。很難想
像在人與人之間等級觀念極度森嚴的奴隸社會與封建社會
中，會出現圍棋這樣充滿公正平等特色的遊戲。

　　推斷圍棋遊戲起源於原始社會，是因圍棋有天生的平
等自由精神蘊含其中。

　　每方一手，交替進行，落子無悔，勝負在人，是其平
等。

　　棋子愛放哪裏就放在哪裏，先後次序，任君自選，是
其自由。

　　在中國奴隸社會與封建社會中，人的社會地位有明確
的尊貴與高低之分，全無平等可言。

　　在商周奴隸制時代，奴隸從肉體到精神全歸主人所
有，更沒有半點自由。

　　從棋子的構成與性質看，圍棋與產生於封建社會的中
國象棋與國際象棋相比，其間的差別十分明顯。

　　圍棋中的棋子只有黑白之分，每個子的地位相同，不
存在任何差異。

　　中國象棋中有將帥士相兵卒。國際象棋中有皇帝，王

后，主教，騎士。棋子之間的行走方法與特權等級森嚴。

　　圍棋棋子的功能相同，強者生存，弱者消亡，完全符合原始社會中每一個自然人生存的環境與背景。

　　中國象棋與國際象棋，棋子的下法各不相同，不但表現出了明確的社會分工，更要靠團隊合作精神去達到一個固定的取勝目標。

17

　　圍棋中的每個棋子都可以放棄，其結果幾乎不會影響全局的最後勝負。

　　中國象棋與國際象棋則有明確的保護目標，一方的將帥或皇帝一旦被殺，全局其他子力優勢再大，棋局也將立即結束。

　　中國象棋與國際象棋規定開局時，每個棋子都要放在固定的位置上。

　　圍棋面對空盤隨意落子，對於開局戰術沒有任何限制，棋盤上究竟會構成什麼樣的局面全看對局者自身的意願。

　　追求自由是人類的天性。

　　就算在現實生活中難以實現理想中的自由，能在虛擬世界中短暫地滿足一下心願也好。

　　高度自由的想像空間與創造空間，是圍棋的魅力之所在，也是圍棋這門遊戲流行數千年而長盛不衰的原因之一。

二、何時出現了最早的圍棋文字記載？

與圍棋起源有關的最早文字記載見之於先秦史書《世本》：「堯造圍棋，丹朱善之。」這就是堯造圍棋故事的由來。但是，中國歷史上關於圍棋本身的文字記載還要早於戰國時代。

中國圍棋在文字方面現存的最早記載始於春秋時期。

在春秋時期的學者左丘明所著的史書《左傳》中，載有「衛獻公自夷儀使與寧喜言，甯喜許之。大叔文子聞之，曰：『嗚呼……　今寧子視君不如弈棋，其何以免乎？弈者舉棋不定，不勝其耦，而況置君而弗定乎？必不免矣。」

《左傳》中記載的這段故事發生於魯國的襄公二十五年，即西元前 548 年。

「舉棋不定」這一成語，就是來源於《左傳》中的這段記載。故事中大叔文子以譬喻的手法來警示世人，下棋的人如果猶豫不決，就戰勝不了自己的對手，更不用說事關迎立國君這樣的大事了。這至少說明，圍棋在當時的社會中已經廣為流傳。

在《左傳》之後，春秋時代的大思想家孔子在《論語》一書中也提到了圍棋：「飽食終日，無所用心，難矣哉。不有博弈者乎？為之猶賢乎已。」

　　孔子之後的孟子，則在他的《孟子》一書中講述了中國古代第一位圍棋高手的故事：「弈秋，通國之善弈者也。使弈秋誨二人弈，其一人專心致志，惟弈秋之為聽。一人雖聽之，一心以為有鴻鵠將至，思援弓繳而射之。雖與之俱學，弗若之矣。為是其智弗若歟？曰非然也。」

19

　　孔子與孟子的學說，在歷史上被後人尊稱為孔孟之道，是統治了中國社會數千年之久的儒家思想核心。

　　圍棋直接在享有聖賢之稱的孔子與孟子的著作中出現，為其在中國古代知識份子階層中的傳播奠定了堅實的基礎。

三、歷史上最早的圍棋棋盤
是什麼樣子？

圍棋的棋盤，古稱「棋局」或「棋枰」。

因棋盤上遍佈縱橫交錯的線路，故有人稱其為「紋枰」。古代棋盤以楸木製成者較多，故又有人稱其為「楸枰」。

現代流行的圍棋盤為縱橫各十九道線，在棋盤上形成了 361 個交叉點。

為便於棋手判定棋盤上各點的位置，在棋盤上畫有九點標記。在棋盤的角上與邊上各有四點標記，名為「星」。圍棋盤正中央的一點的標記被稱為「天元」。

圍棋盤的製作材料不一，有紙棋盤，布棋盤，木棋盤，石棋盤，鐵棋盤，塑膠棋盤，磁性棋盤，電子棋盤，等等不一。圍棋盤按其造型而分，又有平板式棋盤，折疊式棋盤，捲筒式棋盤，桌式棋盤，電腦棋盤等等。

圍棋盤的演變，經歷了一個漫長的歷史過程。

在生產力水準十分低下的遠古時期，雖然民間有堯造圍棋的傳說，但四五千年前的圍棋盤肯定非常簡陋。更不可能從一開始問世就出現十九路棋盤。

古人常有「劃地為局」的說法，就是用樹枝或者石頭在地上刻劃出若干交叉點，這就形成了早期的圍棋盤。直到現代，在一些旅遊風景區或名山古剎之中，還不時能看

到在自然石頭上刻劃出的圍棋盤。

在中國古代，圍棋棋盤肯定要小於現代流行的十九路棋盤。至少在漢朝以前，中國流傳的都是十七路棋盤。三國時期魏國的學者邯鄲淳在《藝經》一書中明確記載：「棋局縱橫十七道，合二百八十九道，白黑棋子各一百五十枚。」

在出土文物方面，至今發現的年代最為古老的圍棋盤是西漢景帝陵園中的石磚殘片。

在河北望都東漢古墓中也出土過石製的十七路圍棋盤。此外，在遼代古墓中曾發現過縱橫十三路線的圍棋盤。在湖南湘陰的隋代古墓中曾發現青瓷製造的十五路棋盤。甚至，在新疆阿斯塔拿唐代古墓中出土的「弈棋仕女圖」中，畫面上明確展示出的大面積圍棋盤為縱十七路，橫十六路。唐代文學家柳宗元在遊記中也曾提到，他親眼見到在山中大石頭上刻有縱橫十八路線的圍棋盤。

上述這些出土文物都說明，唐代以前，在中國社會上流傳的圍棋盤多為縱橫十七路線。

在中國的邊遠地區，由於保留了更多遠古時代的習俗，故此，形態更加原始的少於十七路線的圍棋盤也曾在社會上流傳。

直到現代，縱橫各十七路線制的圍棋在西藏地區依然流行，是為藏棋。

通常認為，中國圍棋從十七路線轉為十九路線的歷史變革完成於南北朝後期至唐代。

在宋代棋待詔李逸民的《忘憂清樂集》一書中，曾載有十九路線制的三國孫策與呂範的對局棋譜。但與出土文物方面的佐證相對比，其為偽作的可能性甚大。

四、歷代圍棋子有何變化？

傳統的圍棋子多為黑白兩色，由對局雙方各執其一。

圍棋在中國民間流傳甚廣，故此，偶爾也能見到暗紅色、青綠色、深棕色、土黃色或者是淺灰色的圍棋子。

大多數圍棋子是圓形的，與方形的棋盤相配，遂有中國古代「天圓地方」之說。但是，凡事不可一概而論。在中國古代，也曾出現過方形或者是長方形的圍棋子。如三國時代，在曹操宗族墓地就出土過長方形的圍棋子。在宋代棋待詔李逸民所著的《忘憂清樂集》一書中，棋譜中棋子的形狀就是長方形的。

為何會有長方形的圍棋子出現？

這是因為，原始社會生產力低下，故圍棋子多數為木製結構。木質的棋子，為製做方便，自然會以長方形的居多。

中國乃至世界各種桌上競技遊戲儘管種類繁多，但棋子與棋具均以木製的為多。故此，偏旁木字在左的「棋」字，後來逐漸地變成了各種棋類遊戲的通稱。為了有所區別，更自然地產生了圍棋、象棋、國際象棋、軍棋、跳棋、國際跳棋、五子棋等等不同的稱呼。

在生產力水準低下的遠古時代，圍棋盤與子的製作恐怕也只能停留在劃地為局與斬木為棋的粗陋狀態。早期的圍棋子為木製，這一點在古代文人的著作中也有所反映。

在西漢時代揚雄的《揚子法言》一書中，已經提到了「斷木為棋」。在三國時代韋昭的《博弈論》一文中，也有「枯棋三百」的說法。

木質的圍棋子製做方便，但不易保存。故此，石質的圍棋子漸漸地風行於世。在中國民間，山脈中天然的火山岩殘粒與河灘中比比皆是的鵝卵石都是製做圍棋子的好材料。在古老的《山海經》中就曾提到：「休與之山有石焉，名曰帝台之棋，五色而文，狀如鶉卵。」

23

在西晉時代的安北大將軍劉寶的墓中，也出土過一副完整的圍棋子，共 289 枚，完全符合當時流行的縱橫十七路線圍棋盤的交叉點之數。這副圍棋子應該是跟隨了劉寶多年的心愛之物，完整地保存於陶質罐器中的黑白兩色棋子，全係用略顯粗糙的河灘鵝卵石磨製而成。此乃行伍本色。

關於中國古代帝王所用的圍棋子，也流傳著一些帶有誇張色彩的記載。如宋人筆記中曾提到：「堯教丹朱棋，以文桑為局，犀象為子。」

實際上，犀牛角與象牙均非產於中國，在當時也不可能從國外流傳到中土。

倒是梁武帝《圍棋賦》中提到的「子則白瑤玄玉」比較符合實際，無論多麼珍貴的黑白寶石，在帝王家中都不是什麼希罕物品。在中國古代上層社會，用翡翠與瑪瑙製成的圍棋也並不少見。

用各種精選的石料製成的圍棋子因其物美價廉而廣受社會大眾的歡迎。

其中最為有名的是雲南保山圍棋，曾在清代列入貢

品。

雲南圍棋有其特殊的工藝配方，製作時先在高溫下將石料融化成液體，然後用小勺將其滴落在平滑的石板或鐵板之上，冷卻之後自然就形成了圓形的圍棋子。上好的雲南圍棋子圓滑輕潤，白子嫩黃淡雅，黑子墨綠透光，令人愛不釋手。

除用石料製做圍棋子之外，也可以用陶瓷、玻璃、塑膠、磁鐵等等做為生產圍棋子的原料。

對於真正喜愛圍棋的人來說，圍棋子可以有許多種代用品。在動亂年代，色澤不一的鈕扣與藥片，都曾客串過圍棋子的角色。

圍棋子的規格有大中小三種型號。按其形態分，又可以分為中國式棋子與日本式棋子兩種。

中國流行一面凸起一面平整的圍棋子。日本流行的則是兩面都凸起的圍棋子。

這兩種圍棋子各有其優點。日本棋子收撿方便。中國棋子擺放平穩。

時至今日，便於攜帶的磁石棋子已變為奔波於旅途之上的棋人最愛。

五、爲何說圍棋千古無同局？

圍棋千古無同局，這不是誇張的形容，而是眾所周知的事實。

圍棋空枰開局，黑先白後，一人一手，棋子本身並無質的差異，下在哪裏都行。但是，古往今來，所有下棋人的思想境界、棋力水準、興趣愛好、判斷取向、計算能力都不會完全一樣。棋手之間舉不勝舉的能力差異表現在棋盤上，就微妙地幻化出了無數獨特的個人色彩，並進而演變出了無窮無盡的圍棋新局。

圍棋之所以會出現千古無同局，還與它那近似於無窮無盡的神奇變化有關。

偉大的宋代學者沈括曾在他的巨著《夢溪筆談》一書中嘗試用數學方法對圍棋的所有變化進行過測算。

沈括的計算方法大致是：先假定在圍棋棋盤的三百六十一個交叉點上，每一點會有三種情況出現，即或為黑子佔據，或為白子佔據，或者空著。每一個交叉點上有三種變化，則整個圍棋棋盤共三百六十一個交叉點就會有「三的三百六十一次方」種完全不同的變化。

這個數值用沈括當時使用的計算方法來形容，就是將五十二個萬字連乘。

沈括所求得的圍棋變化總數是一個巨大的天文數字。用今天的電腦來進行演算，三的三百六十一次方約等於

1.74×10 的 172 次方。10 的 4 次方是萬。10 的 8 次方是億。而已知的包括銀河系、太陽、地球、月亮在內的整個宇宙歷史也不過才幾百億年。由此可見，圍棋盤上的變化根本就不是歷史最多只有幾十萬年的人類可以窮盡。

沈括的計算在古代雖然已經十分先進，但是，他對圍棋變化的計算仍只是停留在靜態觀察的層次上。實際上，圍棋的總體變化數字還要遠遠地大於沈括的計算結果。

從圍棋的實戰上看，棋手選擇在棋盤上落子的次序十分重要，這一點是決定棋局千變萬化的關鍵。黑方棋手在下第一步棋時，他面對棋盤，就有 361 個點也就是 361 種變化可供選擇。接下去，白方棋手在下第一步棋時，棋盤上就只有 360 個點可供選擇。再往下，黑方棋手在下第二步棋時，棋盤上就只有 359 個點可供選擇 …… 以此類推下去，理論上整個圍棋的所有變化數字應為：

$$361 \times 360 \times 359 \times 358 \times \cdots\cdots \times 2 \times 1 \text{ 種}$$

這個算式在數學上稱為「361！」，也就是 361 的階乘。

361 的階乘到底有多大？

粗略地估算一下可知，361 的階乘值約為 760 位的大數，比數值只有 170 多位的三的三百六十一次方又要大了許多倍。

許多人會說，從圍棋實戰的角度看，361 的階乘只是一種純數學理論上的變化值。在圍棋的實戰中，棋盤上總有許多點是低效率的，棋手大可不必去加以考慮。但是，這是額外地加算了下棋人的智力。假如是用電腦去計算棋盤上的變化，一時還無法區分哪一點好哪一點壞的電腦，

恐怕就只能被迫去進行全方位的掃描了吧？

　　然而，我們對於圍棋變化總數的探討還遠遠不止於此。

　　圍棋是一種可以進行持久與反覆戰鬥的有趣遊戲。在上述兩種計算方法之外，實際上，棋盤上還有許多會增加圍棋變化的因素值得考慮。

27

　　假如雙方反覆在棋盤上打劫怎麼辦？假如某一方在棋盤上提子之後，雙方又在提子區域內繼續投入戰鬥怎麼辦？假如在棋盤上的每一個點都要考慮會發生提劫與提子的可能，圍棋盤上真正的變化值必定還會隨之而進行天文倍數的放大。

　　面對妙趣橫生而又變化無窮的圍棋，世人難免會滋生出許多感慨。唐代的文人馮贄，就曾在《雲仙雜記》一書中說過：「人若能盡數天星，則遍知棋勢。」

　　在科學已經高度發達的今天，天上星星的奧秘，人類已經知道得不少了。但圍棋的奧秘呢，人類已經破解了幾分？

　　有限生存的人類只怕永遠也無法窮盡擁有無限大變化的圍棋。

　　千古無同局，這正是圍棋永存的魅力。

六、圍棋都有哪些別名？

圍棋有許多饒有趣味的別名。

圍棋在中國古代的本名為「弈」。最早見於春秋時代諸子百家的經典著作《左傳》《論語》《孟子》等。

後人取黑白棋子對抗圍地之意，改稱圍棋。如許慎《說文解字》云：「弈，圍棋也。」其古代文字象形為兩人舉手對局之狀。

「弈」之一名或與中國古代方言有關。漢代學者班固在其著作《弈旨》中曾提到：「北方之人，謂棋為弈。」揚雄在《方言》一書中更是明確了「弈」這一名稱的流行範圍：「圍棋謂之弈。自關而東，齊魯之間皆謂之弈。」

明代主編《永樂大典》的學者解縉曾妙用多個圍棋別名做成了一首小詩，用以譏諷明成祖整日沉溺於下圍棋而不理國事：

雞鴨鳥鷺玉楸枰，君臣黑白競輸贏。

爛柯歲月刀兵見，方圓世界淚皆凝。

河洛千條待整治，吳圖萬里須修容。

何必手談國家事，忘憂坐隱到天明。

稱圍棋為「鳥鷺」，是因為圍棋子分黑白兩色，黑子似烏鴉，白子如白鷺。五代詞人曾形容圍棋對局為：「寒鴉遊鷺，亂點沙汀磧。」宋人詞中亦有「黑白斑斑鳥間鷺」之妙語，以物象形，由動入靜，十分生動有趣。

圍棋的「玉楸枰」別名由古人讚美棋子與棋盤之名貴而來。如梁武帝《圍棋賦》中就有「子則白瑤玄玉」之說。唐杜牧詩:「玉子紋楸一路饒」。宋代歐陽修云:「臥驚玉子落紋枰。」又古時常用上等楸木製成棋盤,楸木呈金黃色,輕而堅,不容易翹曲變形,紋理細膩微妙,著子時有敲金戛玉之聲。故此古人將名貴棋盤號之為楸枰。

楸枰歷史悠久,始於晉朝風靡至今天,深受王公貴族,名人逸士,棋家弈客所喜愛。

楸枰中又有紋楸與側楸之分。側楸枰是我國傳統棋具的一個重要組成部分,對提高棋具製作工藝有一個質的飛躍。側楸枰最早出現於南北朝,消亡於明末清初。相傳側楸枰的發明者為南齊蕭曄。唐代劉存《事始側楸棋盤》一書中曾有記載:「自古有棋即有棋局,唯側楸,出齊武陵王曄,始今破楸木為片,縱橫側排,以為棋局之圖。」這段文字清楚指出側楸枰的發明者,也簡單敘述了側楸枰的製作方法。

「黑白」,以棋子的黑白來作為圍棋的別名,是歷代文人墨客的最愛。

「爛柯」,是圍棋最為美麗的別名之一,其中暗藏著一個著名的神話傳說。南北朝時代的《述異記》一書中曾記載,晉代浙江信安郡(即今衢州)有一座石室山,有一個名叫王質的樵夫進山砍柴,途中見一石室,內有兩位童子正一邊下棋一邊唱歌。王質便放下斧子觀棋。兩位童子邊下棋邊吃棗並給了王質幾個。王質吃了便不覺得餓。一局棋尚未下完,童子對王質說:「你怎麼還不回去?」王

質這才如夢初醒，俯身去拾斧頭，想不到斧柯也就是斧子把已經全爛掉了。王質回到村裏，方知同輩人早已不在人間。正所謂，山中方一日，世上已千年。就因為這個神話故事，衢州石室山被後人稱之為「爛柯山」。圍棋也被人們稱之為「爛柯」。

「方圓」是圍棋的別稱之一。因為棋盤為方、棋子為圓故而得名。日本明治初期曾有本因坊秀甫成立了著名的圍棋組織方圓社。

「河洛」本指中國古代經典「河圖」與「洛書」。因「河圖」與「洛書」中的圖形與圍棋子形有相似之處，故此被後人借用為圍棋的別稱。

「吳圖」本指三國時代吳國的棋譜，這是古代留存的最早圍棋圖例，號稱「吳圖二十四盤」，但至今已失傳。唐代杜牧曾有「一燈明暗覆吳圖」的詩句。其後，「吳圖」也就變成了文人墨客口中圍棋的別名之一。

「手談」一詞源出於宋代劉義慶名著《世說新語‧巧藝》：「支公以圍棋為手談。」支公即晉代高僧支遁支道林，其人與當朝重臣謝安等人是圍棋棋友。「手談」一名與南北朝士人階層清談之風大有關係。名士清談以老、莊、易「三玄」為談資。「手談」一詞的發明正是借助於「清談」的概念而推出。這一詞的發明人支道林既通佛老，又好圍棋。他將圍棋稱為「手談」，極其形象地刻畫出了對局雙方在無聲對抗之中展開的思想交流。

「忘憂」一詞源出自東晉名將祖逖之兄祖納之口。祖納對於時局悲觀失望，整日沉浸於圍棋之中。有同事王隱勸他少下圍棋多理正務，祖納歎息曰：「聊用忘憂耳。」

　　後宋徽宗亦做圍棋詩，中有「忘憂清樂在枰棋」一句，用以形容圍棋對局中心懷坦蕩，物我兩忘，塵世紛爭自然拋入九霄雲外之美妙境界。故此，歷代文人亦紛紛仿效，爭相以「忘憂」作為圍棋的別名。

　　「坐隱」一詞源出於《世說新語》：「王中郎以圍棋為坐隱」。王中郎即為歷任從事中郎及北中郎將的東晉名士王坦之，字文度。史稱其人有風格，尤非時俗放蕩，不敦儒教，頗尚刑名之學，時人曾有語贊曰：「江東獨步王文度」。弈棋者正襟危坐、運神凝思時毫無喜怒哀樂表情的那副神態，是否與僧人參禪入定殊途同歸？此中意境，頗值玩味。

31

　　除上述解縉詩中涉及之外，圍棋較為重要的別名還有「木野狐」等。

　　「木野狐」的故事典出於宋代《捫掌錄》一書：「葉濤好弈棋，王安石作詩切責之，終不肯已。弈者多廢事，不以貴賤，嗜之率皆失業。故人目棋枰為『木野狐』，言其媚惑人如狐也。」

　　「木野狐」雖然也是圍棋的別名之一，其用意卻是勸誡世人不要過分沉迷於遊戲之中。小賭怡情，大賭傷身之理，愛好者不可不察。

七、何爲中國古代圍棋九品？

　　中國古代流傳的圍棋九品，是區分棋手思想境界的一種參考尺度。它與當代流行的初段至九段段位制度幾無共同之處。

　　在漢魏時代學者邯鄲淳所著的《藝經》一書中，載有中國古代圍棋九品的名稱：一曰入神，二曰坐照，三曰具體，四曰通幽，五曰用智，六曰小巧，七曰鬥力，八曰若愚，九曰守拙。

　　此後，在宋代圍棋著作《棋經十三篇》中，也有類似的記載。

　　古人對於圍棋九品有眾多各不相同的注釋。

　　清代龔嘉相《楸枰雅集》中對圍棋九品的注解是九首四言小詩，十分雅致有趣。

入神

動如智水，
静如仁山，
隨感而應，
變化萬端。

坐照

神明規矩，

成竹在胸，
化裁通變，
不離個中。

具體

斂才就範，
繩墨誠陳，
攻心為上，
不戰屈人。

通幽

探賾索隱，
致遠鉤深，
無形運用，
自具會心。

用智

運籌帷幄，
決勝千里，
因形用權，
無形無體。

小巧

借意收勢，
占地搜根，
勾心鬥角，

五花八門。

鬥力

攻中有守，
守中有攻，
以小易大，
擊西實東。

若愚

以逸待勞，
以退為進，
持重老成，
不開爭釁。

守拙

大局有成，
機閑自補，
謹固藩籬，
止戈為武。

元代圍棋經典《玄玄棋經》作者嚴德甫、晏天章對於圍棋九品的注釋也很有代表性：

入神——神遊局內，妙而不可知，故曰入神。

坐照——不勞神思而不意灼然在目，故曰坐照。

具體——人各有長，未免一偏，能兼眾人之長，故曰具體。如遇戰則戰勝，取勢則勢高，攻則攻；守則守是

也。

通幽——通，有研窮精究之功；幽，有玄遠深奧之妙。蓋其心虛靈洞徹，能深知其意而造於妙也，故曰通幽。

用智——智，知也。未至於神，未能灼見棋意，故必用智深算而入於妙。

小巧——雖不能大有佈置，而縱橫各有巧妙勝人，故曰小巧。

鬥力——此野戰棋也。

若愚——觀其佈置雖如愚，然而實，其勢不可犯。所謂「始如處女，敵人開戶，後如脫兔，敵不敢拒」是也。

守拙——凡棋有善於用巧者，勿與之鬥巧，但守我之拙，彼巧即無所施，此之謂守拙。

圍棋的九種境界，各有擅場，無論想達到哪一種都很不容易。

片面強調以一種境界去壓倒另一種境界，極易走火入魔。

人生路漫漫，還是以腳踏實地為好。

抱定以不變應萬變的守拙宗旨，一生即可受用無窮。

步步為營地做到大智若愚，試問天下又有幾人能敵？

八、中國歷史上都有哪些著名的圍棋詩詞？

　　圍棋蘊涵著中國古代傳統文化的精髓，圍棋詩詞也擁有獨特的魅力。歷代名家墨客為後人留下了眾多膾炙人口的佳作。

　　宋代趙師秀的圍棋詩，因其意境清新而家喻戶曉：

約客

黃梅時節家家雨，青青池塘處處蛙。
有約不來過夜半，閒敲棋子落燈花。

　　唐代杜牧送給當時國手王逢的兩首圍棋詩情思細膩，感人至深：

送國手王逢

玉子紋楸一路饒，最宜簷雨竹瀟瀟。
贏形暗去春泉長，拔勢橫來野火燒。
守道還如周伏柱，鏖兵不羨霍驃姚。
得年七十更萬日，與子期於局上消。

重送絕句

絕藝如君天下少，閒人似我世間無。

別後竹窗風雪夜，一燈明暗復吳圖。

詩聖杜甫的圍棋詩充滿了濃郁生活氣息：

江村

清江一曲抱村流，長夏江村事事幽。
自去自來堂上燕，相親相近水中鷗。
老妻畫紙為棋局，稚子敲針作釣鉤。
多病所須唯藥物，微軀此外更何求。

白居易的圍棋詩清涼如畫：

池上二絕

山僧對棋坐，局上竹蔭清。
映竹無人見，時聞下子聲。

孟郊的圍棋詩恰似仙風道骨：

爛柯石

仙界一日內，人間千載窮。
雙棋未遍局，萬物皆為空。
樵客返歸路，斧柯爛從風。
唯餘石橋在，猶自凌丹虹。

宋代范仲淹的圍棋詩可比將軍出塞：

37

38

贈棋者

何處逢神仙？傳此棋上旨。
靜持生殺權，密照安危理。
接勝如雲舒，禦敵如山止。
突圍秦師震，諸侯皆披靡。
入險漢將危，奇兵翻背水。
勢應不可墜，關河常表裏。
南軒春日長，國手相得喜。
泰山不礙目，疾雷不經耳。
一子貴千金，一路重千里。
精思入於神，變化胡能擬。
成敗繫於人，吾當著棋史。

歐陽修的圍棋詩構思奇特：

夢中作

夜涼吹笛千山月，路暗迷人百種花。
棋罷不知人換世，酒闌無奈客思家。

王安石的圍棋詩語驚四座：

棋

莫將戲事擾真情，且可隨緣道我贏。
戰罷兩奩分白黑，一枰何處有虧成？

對棋與道源至草堂寺

北風吹人不可出，清坐且可與君棋。
明朝投局日未晚，從此亦復不吟詩。

蘇東坡圍棋詩豪放瀟灑：

觀棋

五老峰前，白鶴遺址。
長松陰庭，風日清美。
我時獨遊，不逢一士。
誰歟棋者？戶外屨二。
不聞人聲，時聞落子。
紋枰坐對，誰究此味？
空鉤意釣，豈在魴鯉。
小兒近道，剝啄信指。
勝固欣然，敗亦可喜。
優哉游哉，聊復爾耳。

陸游圍棋詩遊戲人間：

湖上遇道翁

大罵長歌盡放顛，時時一語卻超然。
掃空百局無棋敵，倒盡千鍾是酒仙。
巴峽相逢如昨日，山陰重見亦前緣。
細思合辱先生友，二十年來不負天。

明代唐伯虎圍棋詩令人心曠神怡：

題畫詩四首之二

樹合泉頭圍綠蔭，屋橫澗上結黃茅。
日長來此消閒興，一局楸枰對手敲。

徐文長圍棋詩愈顯風雲變幻：

題王質爛柯圖

閒看數著爛樵柯，澗草山花一剎那。
五百年來棋一局，仙家歲月也無多。

清代袁枚圍棋詩情深誼久：

送霞裳之九江

新共揚州看明月，誰知轉眼賦西征。
殘棋再看知何日，怕聽秋藤落子聲。

紀曉嵐圍棋詩意味深長：

題八仙對弈圖

局中局外兩沉吟，猶是人間勝負心。
那似頑仙癡不省，春風蝴蝶睡鄉深。

九、古代著名的圍棋書籍有哪些？

圍棋在春秋戰國時代已有史料記載。漢代以後，隨著圍棋在民間的廣泛傳播，各種圍棋論著也漸漸多了起來，出現了許多重要的文獻。

1.圍棋「五賦三論」

圍棋「五賦三論」，是中國漢代至南北朝時期比較有代表性的圍棋經典文獻合稱。

「五賦」是：漢代馬融的《圍棋賦》，晉代曹攄的《圍棋賦》，晉代蔡洪的《圍棋賦》，南朝梁武帝的《圍棋賦》，南朝梁宣帝的《圍棋賦》。

「三論」是：漢代班固的《弈旨》，三國魏朝應（左王右易）的《弈勢》，南朝梁代沈約的《棋品序》。

「五賦三論」為中國古代早期的圍棋文化研究奠定了牢固的基礎。宋代文人曾高度評價圍棋「五賦三論」曰：「棋之賦有五，棋之論有三。有能悟其一者，當所向無敵」。

2.《敦煌棋經》

《敦煌棋經》是圍棋南北朝時代出現的重要圍棋文獻。其文共一卷，原存於敦煌石窟，原作者不詳。

《敦煌棋經》為中國圍棋史上第一部技術理論專著。

其文分為誘征篇，勢用篇，像名篇，釋圖篇，棋制篇等七個組成部分。文末附有「棋病法」，「棋法」及梁武帝所著「棋評要略」等。

《敦煌棋經》為手抄本，其真跡現存於英國倫敦博物館。

42

3.《忘憂清樂集》

宋代在圍棋文化與理論研究方面大有進步，是中國古代圍棋繼南北朝之後的又一次高峰。隨著宋代印刷出版技術日益發達，出現了由李逸民編寫的中國圍棋第一部經典著作《忘憂清樂集》。

李逸民，是宋代棋壇高手，曾任翰林院棋待詔。

專門為皇帝服務的「棋待詔」這一官職始於唐代，後為宋代所沿襲。

北宋歷朝皇帝從太祖、太宗開始直到徽宗，都對圍棋情有獨衷。《忘憂清樂集》的書名，即來自於宋徽宗圍棋御制詩中的首句「忘憂清樂在枰棋」。

《忘憂清樂集》收集了圍棋理論方面的重要著作三篇：即《棋經十三篇》《棋訣》以及《論棋訣要雜說》，此三篇均為中國圍棋史上最早刊載於文的珍貴資料。

《忘憂清樂集》共選入前代及本朝名家弈譜五十餘圖。其中「孫策詔呂範弈棋局面」、「晉武帝詔王武子弈棋局圖」等棋譜，為中國現存最早的實戰對局棋譜。

《忘憂清樂集》中還記載了宋代流行的大量棋圖、棋式以及記譜方法，給後人留下了寶貴的第一手資料。

《忘憂清樂集》刊載的棋譜中所用的圍棋子均為長方

形，這也為中國圍棋棋具方面的考證提供了重要的線索。

4.《玄玄棋經》

《玄玄棋經》，又名《玄玄集》，元代嚴德甫、晏天章輯，是中國古代最著名的圍棋死活題巨著之一。

《玄玄棋經》刊印於元代至正年間。其書名來自老子《道德經》中：「玄之又玄，眾妙之門」，用以比喻圍棋著法之精巧。因全書卷首冠以宋代《棋經十三篇》，故此，後人習慣稱之為《玄玄棋經》。

《玄玄棋經》全書共分為「禮」、「樂」、「射」、「御」、「書」、「數」六卷，內容比宋代的《忘憂清樂集》更為豐富。

《玄玄棋經》的第一卷為文字部分，收有班固的《弈旨》、馬融的《圍棋賦》、皮日休的《原弈》、呂公的《悟棋歌》《四仙子圖序》《棋經十三篇》《棋訣》等重要圍棋文獻。

《玄玄棋經》的第二卷與第三卷以收錄古代圍棋邊角走式為主，並附有對子棋局、讓子局譜和部分圍棋術語圖解。

《玄玄棋經》的第四卷、第五卷與第六卷是全書的精華所在，三卷共收錄了三百八十七個棋勢圖，也就是死活題。每道死活題不但構思精巧，解題手法獨闢蹊徑，而且都有一個生動的名字，如「八王走馬勢」、「平沙落雁勢」、「野狐中箭勢」等等。

《玄玄棋經》在中國古代文化界擁有重大影響。無論是明代的《永樂大典》還是清代的《四庫全書》，都將其

書全文收錄。日本圍棋界對於《玄玄棋經》也極為重視，不僅於近代多次翻印出版，並請眾多名家對死活題部分予以技術解說，這使《玄玄棋經》得以在日本廣為流傳。

5.《官子譜》

《官子譜》是中國圍棋史上繼《玄玄棋經》之後又一部圍棋死活巨著。

《官子譜》通常指的是清代陶式玉主編，吳瑞徵、婁子恩、蔡鄰卿參與校訂的大型圍棋技術叢書，康熙年間在福州刊印。通稱大《官子譜》。

《官子譜》全書共三卷。內收殘局、死活、官子題目共一千五百零八勢。基本上囊括了中國古代圍棋技術方面的精華。

《官子譜》中的題目多以圍棋手筋的實戰運用為主，而並非現代意義上的收官計算。

《官子譜》又有大《官子譜》與小《官子譜》之別。

在明末清初時，曾另有一種由過百齡輯錄的《官子譜》成書出版，其內容與技術水準遠較大《官子譜》簡單，共收各種死活與官子題目七十三勢。

《官子譜》在日本與韓國均有校訂本或節錄本刊行於世。

十、世界上最古老的圍棋棋譜出現於何時？

45

　　世界上最古老的圍棋棋譜出現於宋代，即原載於李逸民《忘憂清樂集》一書中的「孫策詔呂範弈棋局面」。

　　孫策，字伯符，西元 175 年生，吳郡富春人。其父為長沙太守孫堅。其弟孫權後為吳國皇帝。

　　西元 192 年時孫堅戰死，孫策率其餘部隱伏家鄉，積蓄力量。後借助於袁術兵馬逐步掃平江東，遂成東漢末年割據一方的群雄之一，號稱江東「小霸王」。孫策為人開朗大度，善於聽取部屬的意見，很會用人，因此贏得了士人與百姓的擁戴，手下文官武將都願為他拼命開拓疆土。西元 200 年 4 月，孫策在外出打獵途中遭遇刺客襲擊，因傷重不治去世，時年 26 歲。孫權稱帝之後，追諡他為長沙桓王。

　　呂範，官子衡，汝南細陽人，是最早追隨孫策的謀士之一。吳國成立前後，呂範屢建功勳，歷任前將軍，揚州牧，大司馬等要職，封南昌侯。西元 228 年去世。

　　在陳壽《三國志》「呂範傳」中，曾有建安初年孫策與呂範下棋的記載。

　　建安是東漢末代皇帝漢獻帝的年號，其時為西元 196 年至西元 220 年。假如《三國志》中記載的孫策與呂範對局棋譜就是「孫策詔呂範弈棋局面」的話，其距今已有一

千八百年之久的歷史。

「孫策詔呂範弈棋局面」全譜共四十三手。雙方對弈於縱橫各十九路線棋盤之上。白先黑後。盤面上雙方各有兩枚「座子」處於對角星位。最終勝負情況不明。

關於「孫策詔呂範弈棋局面」的真偽，歷史上一直有所爭議，多數學者認為「孫策詔呂範弈棋局面」當為後人假託。因據歷史文獻記載與出土文物考證，漢魏三國乃至西晉時代，中國並無縱橫各十九路線的圍棋盤問世。

據漢魏學者邯鄲淳《藝經》一書中記載：「棋局縱橫十七道，合二百八十九道。白黑棋子各一百五十枚。」三國吳國韋昭《博弈論》一文中，有「枯棋三百」之說。晉代蔡洪《圍棋賦》中，亦有「三百惟群」的字樣。

在出土棋盤方面，西漢與東漢出土的圍棋盤均為縱橫各十七路制式。

在出土圍棋子方面，有西晉時代大將軍劉寶墓中出土的一副裝於陶罐中的完整圍棋子，黑白共二百八十九子可為佐證。

由以上羅列的歷史資料可知，迄今為止，尚未有確切證據支援「孫策詔呂範弈棋局面」棋譜內容並非後人假託。

好在不管怎麼說，收錄「孫策詔呂範弈棋局面」棋譜於其內的宋代《忘憂清樂集》一書，總沒有人懷疑其真偽吧？宋代距今已有九百年以上的歷史，無論如何，「孫策詔呂範弈棋局面」總還是世界上最古老的圍棋棋譜。

十一、中國古代都有哪些著名 棋手？

47

1. 唐代圍棋國手王積薪

王積薪為唐代開元、天寶年間翰林院棋待詔，常在宮中陪唐玄宗下棋。少年時學弈勤奮，每出遊必攜棋具，隨時與人交流棋藝。開元年間，王積薪曾與高手馮汪在太原尉陳九言的「金谷園」中連弈九局，多勝，被推為當時第一名手。

唐代曾有王積薪在天寶之亂逃難路上遇姑婦傳授棋藝的故事，是中國古代有名的圍棋傳說之一。天寶十五年秋，安祿山起兵反唐，玄宗匆匆西逃蜀中，王積薪也與百官一起跟隨。在崎嶇的蜀道上，王積薪吃盡苦頭，然而，也有意外的收穫，就是在途中遇見了兩位村婦高手，使他的棋藝得以更大的提高。

據薛用弱《集異記》說：「元宗南狩，百司奔赴行在，翰林善圍棋者王積薪從焉。蜀道隘狹，每行旅止息中道之郵亭，人舍多為尊官有力者之所見占，積薪棲無所入，因沿溪深遠，寓宿於山中孤姥之家，但有婦姑，止給水火。才暝，婦姑皆闔戶而休，積薪棲於簷下，夜闌不寐。

忽聞室內姑謂婦曰：『良宵無以為適，與子圍棋一睹

可乎？』婦曰：『諾。』積薪私心奇之，況堂內素無燈燭，又婦姑各處東西室，積薪乃附耳門扉。

俄聞婦曰：『起東五南九置子矣。』姑應曰：『東五南十二置子矣。』婦又曰：『起西八南十置子矣。』姑又應曰：『西九南十置子矣。』

48

每置一子，皆良久思維，夜將盡四更，積薪一一密記其下，止三十六。忽聞姑曰：『子已敗矣，吾止勝九枰矣。』婦亦甘焉。

積薪遲明具衣冠請問，孤姥曰：『爾可率己之意而按局置子焉。』積薪即出橐中局，盡平生之秘妙而布子，未及十數，孤姥謂婦曰：『是子可教以常勢耳！』婦乃指示攻守殺奪救應防拒之法，其意甚略，積薪即更求其說。孤姥笑曰：『止此已無敵於人間矣！』

積薪虔謝而別，行十數步，再詣則已失向之室閭矣。

自是積薪之藝，絕無其倫。即布所記姑婦對敵之勢，罄竭心力，較其九枰之勝，終不能得也。因名《鄧艾開蜀勢》，至今棋圖有焉，而世人終莫得而解矣。」

王積薪在當時所以名震天下，不僅是因為他棋藝高超，而且由於他根據前人和自己的實踐經驗，總結出了中國古代著名的圍棋十訣。

王積薪著有《金谷園九局圖》一卷、《風池圖》一卷、《棋訣》三卷。

2. 宋代圍棋國手劉仲甫

劉仲甫是北宋後期的圍棋國手，其活動時期大致在元祐至政和年間。後出任翰林院棋待詔。

據宋代《春渚記聞》記載，一次，劉仲甫旅居錢塘，每日早出晚歸，觀看錢塘高手對局。幾天後，他忽然在旅館門外樹起一面招牌，上寫：「江南棋客劉仲甫，奉饒天下棋先」，並出銀 300 兩為賭注。一時觀者如堵，議論紛紛，錢塘高手更是摩拳擦掌，準備和這位口出狂言的江南棋客一決高低。

第二天，錢塘眾富戶也湊齊賭注 300 兩，在城北紫霄樓擺開棋局，請劉仲甫與本城棋品最高者對弈。弈至 50 著，劉仲甫似處處受制，對方則洋洋得意，以為勝券在握。劉仲甫卻不為所動，行棋如故。又過 20 著，劉仲甫突然把棋局攪亂，將盤上棋子盡行撿入棋盒內。觀者見了無不大嘩，指責他撒潑耍賴。劉仲甫卻侃侃而言說：「我自幼學棋，一日忽似有所悟，自此棋藝大進，成為國手。錢塘人傑地靈，高手如雲，被學棋人視為一關。我到這裏就是要試試自己的棋力，如果能勝，則北上入都。這幾天我一直來棋會觀棋，錢塘棋手的品次，我已經了然於胸了，才掛出了這個挑戰招牌。現在，就讓我為眾位剖析這幾日看過的棋局。」

說著，他便在棋盤上擺開幾天來這裏有過的對局，邊擺邊講，如某日某人某局，白本大勝，失著在何處；某日某局，黑已有勝勢，何著不慎……一連擺下七十餘局，無一路差錯，而且講得頭頭是道，無懈可擊。眾人這才心悅誠服。

最後，他又擺出剛剛被攪亂的一局，對眾人說：「此局大家都以為黑已勝定，其實不然，白棋自有回春妙手，可勝 10 餘路。」說罷，他在最不起眼處下了一子。眾人都

49

不解此著有何用處。劉仲甫解釋說：「這手棋待 20 著後自有妙用。」果然，棋下 20 著，恰恰相遇此子，盤面局勢頓時大變，至終局，勝了 13 路。劉仲甫於是棋名大振，成為一代高手。

劉仲甫曾與當時名手楊中和、王玨、孫先四人會聚於彭城，弈出我國現存最早的聯棋棋譜「成都府四仙子圖」。

相傳劉仲甫著有《忘憂集》《棋勢》《棋訣》及《造微》《精理》諸集，今僅《棋訣》尚存。

劉仲甫所著的《棋訣》，在王積薪圍棋十訣的理論基礎上又有發展。劉仲甫結合以前歷代棋家的經驗，把圍棋實戰中各種著法與變化，在理論上概括為佈置、侵凌、用戰、取捨這四個方面，並結合實戰進行了深刻的闡述。

3. 明代圍棋國手過百齡

過百齡，又名過伯齡，字文年，江蘇無錫人，是明末棋壇名聲最大的國手。

過百齡天資慧穎，既愛讀書也好下圍棋。他 11 歲時就與成年棋手對局，勝多負少，名震無錫。

這時，當朝要員葉向高因公來到無錫。他好下圍棋，有國手授二子的水準，要找一位棋力強的對手同他對局，過百齡就被眾人推薦出來。葉向高見對手是一兒童，十分奇怪，原以為過百齡不是他的對手，不料一交手葉就連敗三局。在比賽過程中，有人悄悄對過百齡說：「同你下棋的是位大官，你得暗中讓他一些，不能全贏了。」過百齡年紀雖小，卻已很懂道理，回答說：「下棋不能這樣敷衍人家，因為他是大官就去討好，是很可恥的，假如他真是

好官，會同孩子過不去嗎？」葉向高見過百齡棋藝高超，人品端正，十分器重，提出帶他一起到北京去，過百齡因年齡過小，還要讀書，才沒有去。

從此，過百齡名揚江南，北京的公卿們也都慕名來聘。前輩國手林符卿，瞧不起年幼的過百齡。有一天，林符卿當著公卿們的面，向過百齡挑戰說：「你來北京後，我還沒有同你交過手，今天我願意跟你對局，讓大家高興一番。」公卿們非常高興，並拿出銀子來作為優勝者的獎賞。過百齡一再推辭，林符卿以為他怕輸，不敢對局，便更加趾高氣揚，逼著他非下不可，過百齡只得答應。結果林符卿連輸三局，鬧了個臉紅耳赤。

過百齡名揚天下之後，四方名手都來向他挑戰。他一一應戰，每戰必勝。《無錫縣誌》記有：「開關延敵，莫敢仰視。因是數十年，天下之弈者以無錫過百齡為宗。」

過百齡在對局之餘潛心撰寫圍棋著作，先後寫出了《官子譜》《三子譜》和《四子譜》等棋書。陸玄宇父子編輯的《仙機武庫》一書，也曾由過百齡編輯審定。

過百齡在棋壇馳騁一生，對明末清初時期圍棋的興盛作出了重大貢獻。

4. 清代圍棋國手黃龍士

黃龍士，名虯，又名霞，字月天，江蘇泰縣人。據《兼山堂弈譜》等書記載，他生於清順治八年，即西元1651 年。去世年月不詳。

黃龍士天資過人，幼小時棋名已聞達四鄉。稍長，父親就帶他到北京找名手對弈，從此黃龍士棋藝大進，18 歲

時曾與在棋壇馳騁五十餘年久負盛名的盛大有對陣七局，黃龍士竟獲全勝。

清初棋壇群雄並起，黃龍士技高一籌，奪得霸主地位。當時唯有周東侯尚可與其一爭。有文人將黃龍士與當時的思想家黃宗羲、顧炎武等人並稱為「十四聖人」。可惜黃龍士剛到中年便撒手人寰。

黃龍士具有獨特棋才，落子佈陣看似平淡無奇，但寓意極深。對手若敢於用強，他即隨機應變，出奇制勝。鄧元鏸推崇說：「龍士用思尤密，深入奧竅。當危急存亡之際，群已束手智窮，能於潛移默運之間，益見巧心妙用，空靈變化，出死入生。」又說：「龍士如天仙化人，絕無塵想。」

從總體上看，黃龍土對局時力爭主動，變化多端，考慮全面，判斷準確，不以攻殺為主要取勝手段。對於黃龍士的棋風特色，後人評價甚多。如「寄纖濃於澹泊之中，寓神俊於形骸之外，所謂形人而我無形，庶幾空諸所有，故能無所不有也。」又如「一氣清通，生枝生葉，不事別求，其枯滯無聊境界，使敵不得不受。脫然高蹈，不染一塵，雖乘白虛而入，亦臻上乘靈妙之境。」等等。

特別值得提及的是黃龍士為《黃龍士全圖》寫的《自序》一文。這是黃龍土自己豐富經驗的寶貴總結，見解獨到精闢，發人深省。如他談到佈局和全盤戰略時說：「闢疆啟宇，廓焉無外，傍險作都，扼要作塞，此起手之概。」談到攻守和戰術原則時說：「壞址相借，鋒刃連接。戰則單師獨前，無堅不瑕；守則一夫當關，七雄自廢。此邊腹攻守之大勢。」談到形勢判斷時說：「地均則

52

得勢者強，力競則用智者勝，著鞭羨祖生之先，入關恥沛公之後，此圖失之要。」談到策略時說：「實實虛虛之同，正正奇奇之妙，此惟審於棄取之宜，明於彼此緩急之情。」這些，都是黃龍士從對局實戰中總結出來的真知灼見。

53

日本棋界對於黃龍士輕靈多變，思路渾圓，局面開闊，氣魄雄大的弈棋風格評價甚高。

黃龍士曾讓三子用心指導同輩棋手徐星友十局，在棋壇留有「血淚篇」之名。

黃龍士著有《弈括》《黃龍士全圖》《自擬譜十局》《四大盤弈譜》等書。後人曾收集他的對局而成《黃龍士先生棋譜》一書。

5.清代圍棋國手施襄夏

施襄夏名紹暗，號定庵。生於 1710 年，卒於 1771 年。浙江海寧人，與范西屏是同鄉。

施襄夏為書香門第之子。他父親擅長詩文書法，也常畫些蘭竹之類。晚年退隱家中，常焚香撫琴，或陪客下棋。施襄夏念完功課，便坐在父親身邊，看他撫琴下棋。漸漸地，他對這棋藝發生了興趣，開始向父詢問其中的道理。父親對他說：「學琴需要『淡雅』，學棋需要『靈益』。你瘦弱多病，學琴好些。」於是施襄夏開始學琴了。不過沒過多久，父親發現兒子對圍棋的喜愛更甚於琴。當時，比施襄夏年長一歲的范西屏從師俞長侯學棋，到 12 歲時，已與老師齊名，這使得施襄夏十分羨慕。於是，父親便也把他送到了俞長侯門下。過了一年，他便能

與范西屏一爭高下。其間，老棋手徐星友也曾與施襄夏下過指導棋。

施襄夏 21 歲時，在湖州遇見了清代圍棋四大家中的前輩梁魏今與程蘭如。兩位長者都讓先與他下了幾局棋，施襄夏從中又悟出不少道理。

54

兩年以後，施襄夏又遇梁魏今並同遊硯山。途中見山中流水淙淙，梁魏今就對他說：你的棋已經不錯了，但你真領會其中奧妙了嗎？下棋時該走就得走，該停就得停，要像流水一樣聽其自然而不要強行，這才是下棋的道理。你雖然刻意追求長棋，卻有過猶不及的毛病，所以三年來你仍未脫一先的水準。施襄夏細細體會前輩這番語重心長的開導之後大有醒悟，從此一改往日好戰棋風，終成大器。

此後 30 年間，施襄夏遍遊吳楚各地，曾與國內眾多名手對弈。50 歲以後，他和范西屏一樣也客居揚州，教授學生並埋頭於圍棋著述，為後人留下了寶貴的文化遺產。

在《弈理指歸·序》中，施襄夏對於前代棋手曾有十分精闢的論述：「聖朝以來，名流輩出，卓越超賢。如周東侯之新穎，周懶予之綿密，汪漢年之超軼，黃龍士之幽遠，其以醇正勝者徐星友，清敏勝者婁子恩，細靜勝者吳來儀，奪巧勝者梁魏今，至程蘭如又以渾厚勝，而范西屏以遒勁勝者也。」正是基於對其他棋手如此深刻的研究，施襄夏才得以廣集各家之長，成為中華圍棋史上閃爍異彩的明星。

深謀遠慮，穩紮穩打是施襄夏棋風的主要特點。鄧元鏸曾評論說：「定庵如大海巨浸，含蓄深遠，」又云「定

庵邃密精嚴，如老驥馳騁，不失步驟」。施襄夏在《自題詩》中寫道：「弗思而應誠多敗，信手頻揮更鮮謀，不向靜中參妙理，縱然穎悟也虛浮。」看來他特別強調這個「靜」字。施襄夏在《凡遇要處總訣》中又說：「靜能制動勞輸逸，實本攻虛柔克剛。」這和他說的「化機流行，無所跡向，百工造極，咸出自然」是一個意思，也就是當年梁魏今對施襄夏說的「行乎當行，止乎當止」之理。以靜制動，以逸待勞，以實攻虛，以柔克剛，這正是施襄夏棋風的奧妙所在。

施襄夏在圍棋理論著述方面貢獻很大。他十分推崇《兼山堂弈譜》《和晚香亭弈譜》，但也尖銳地指出了它們存在的缺陷。他在《弈理指歸·序》中說：「徐（星友）著《兼山堂弈譜》誠弈學大宗，所論正兵大意皆可法，唯短兵相接處，或有未盡然者。程（蘭如）著《晚香亭弈譜》惜語簡而少，凡評通當然之著，或收功於百十著之後，或較勝於千百變之間，義理深隱，總難斷詳，未入室者仍屬望洋猶歡。二譜守經之法未全，行權之義未析也。」在古代，施襄夏這種對於前輩文獻的科學批評態度極為難能可貴。

施襄夏所著《弈理指歸》一書，是我國古代圍棋著作的典範。因書中原文為文言口訣，字句深奧，圖勢較少，錢長澤為之增訂，配以圖勢，集成《弈理指歸圖》三卷。

施襄夏死後，他的學生李良為他出版了遺作《弈理指歸續篇》。這本書中的《凡遇要處總訣》部分，幾乎總結了當時圍棋的全部著法，這些口訣，都來自施襄夏畢生實戰與研究的心得，句法精煉，內容豐富，是全面概括古代

圍棋戰術的佳作。

6. 清代圍棋國手范西屏

范西屏，名世勳，浙江海寧人。生於 1709 年，卒年不詳。

范西屏的父親是個棋迷，後因下棋而家道敗落。相傳范西屏 3 歲時，看父親與人對弈，便在一旁呀呀說話，指手畫腳。父親見兒子與己同好，甚是歡喜，唯恐兒子和自己一樣不成氣候，當下讓兒子先隨鄉里名手郭唐鎮和張良臣學棋，後拜山陰名手俞長侯為師。三年之後，范西屏就已打敗了先生。16 歲時，范西屏隨其師遊松江，屢勝名家，遂成國手。後歷遊京師，與各地名手較量，戰無不勝，名馳全國。

范西屏成名時，正值雍正乾隆年間天下太平，各方名流們閒居無事，爭請強手與范西屏較量，並以此為樂。當時前輩棋壇高手梁魏今、程蘭如等人紛紛敗在范西屏手中。富商棋手胡兆麟，家財萬貫，棋風好戰，人稱「胡鐵頭」，被范西屏讓二子也經常輸得找不到北。

當時能與范西屏抗衡的，只有他的同鄉施襄夏。

據《國弈初刊‧序》引胡敬夫的話，范西屏與施襄夏曾於雍正末年或乾隆初年在京師對弈十局，可惜這十局棋的記錄現已無處找尋。

乾隆四年即西元 1739 年時，范西屏與施襄夏二人受當湖（又名平湖）棋手張永年邀請，前往其家中授藝。在當湖，范、施二人主要是教張永年和他的兩個兒子張世仁、張世昌下棋。張氏父子都能文工弈，棋達三品，有「平湖

三張」之稱。范施教棋期間，多次與三張下讓子棋，後選出了精彩的二十八局，刻成《三張弈譜》一書存世。教棋期間，張永年請二位高手對局以為示範。於是，范西屏與施襄夏二人就此下了著名的「當湖十局」。

「當湖十局」是范西屏、施襄夏一生中最為精妙的傑作，也是我國古代對局中登峰造極之譜。錢保塘曾云：「昔抱朴子言，善圍棋者，世謂之棋聖。若兩先生者，真無愧棋聖之名。雖寥寥十局，妙絕千古」。其實，兩人在當湖原本下了十三局棋，現存棋譜十一局，勝負大致相當。

范西屏思路敏捷靈活，在當湖兩人對弈時，施襄夏常鎖眉沉思，半天下不了一子，范西屏卻輕鬆得很，似乎全不把棋局放在心上，甚至應子之後便去睡覺。有一回對局，范西屏全局危急，觀棋的人都認為他毫無得勝希望，必輸無疑。范西屏仍不以為然。隔了一會兒，他打一劫，果然柳暗花明，七十二路棋死而復生，觀棋者無不驚歎。因范西屏弈棋出神入化，落子敏捷，靈活多變。時人評論稱：「佈局投子，初似草草，絕不經意，及一著落枰中，瓦礫蟲沙盡變為風雲雷電，而全局遂獲大勝。」

清代大才子袁枚曾為范西屏作墓誌銘，稱：「西屏之於弈，可謂聖矣。」

關於范西屏的棋風，前人曾有不少精闢的分析。

棋手李步青曾對任渭南說：「君等於弈只一面，余尚有兩面，若西屏先生則四面受敵者也。」這是說范西屏全局觀念特別強。

李松石在《受子譜•序》中談得更為詳細，他說：范

西屏「能以棄為取，以屈為伸，失西隅補以東隅，屈於此即伸於彼，時時轉換，每出意表，蓋局中之妙。」這說的是范西屏不很注重一城一地的得失，而更多地從全局著眼。具體手法就是「時時轉換，每出意表」。

對於范西屏靈活轉戰的手法不少棋手都有領教，評價甚高。施襄夏曾論及：「范西屏以遒勁勝者也。」鄧元鏸說：「西屏奇妙高遠，如神龍變化，莫測首尾」。又說：「西屏崇山峻嶺，抱負高奇」。

范西屏晚年客居揚州。當時，揚州是全國圍棋中心之一。范西屏居此期間，施范二人的學生卞文恒攜來施襄夏的新著《弈理指歸》，並向范西屏請教。范據書中棋局，參以新意，寫成棋譜二卷。當時揚州鹽運史高恒，為了附冀名彰，特以官署古井「桃花泉」名之，並用署中公款代印此書。這就是中國古代圍棋名著《桃花泉弈譜》的由來。范西屏在揚州期間還寫了《二子譜》等其他圍棋著作。

范西屏為人耿直樸實，他不求下棋之外的生財之道。有了錢財，也將一半分給同鄉中的困難人家。袁枚對他的為人盛讚不已說：「余不嗜弈而嗜西屏」。

范西屏為人的可貴之處，還在於他並不認為圍棋發展到自己這裏就止步不前了。他曾說過：「以心制數數無窮頭，以數寫心心無盡日。勳生今之時，為今之弈，後此者又安知其不愈出愈奇？」可見這位圍棋大師的胸襟非常廣闊。

十二、圍棋如何從中國流傳到世界？

1.圍棋流傳到中亞與南亞

中國圍棋文化從陸路傳播向世界的年代恐怕要遠早於水路傳播。

早在漢代，張騫出使西域時，中國與中亞細亞各國的文化與經濟交流就已開始。

古印度等國文化傳入中國的同時，中國古代的文化也在向南亞國家傳播，其中也包括圍棋文化的傳播。

據後秦和尚道朗翻譯的《大般涅槃經‧現病品第六》記載，在印度諸國流行著一些中國的古老遊戲，如圍棋、彈棋、六博、投壺等等。佛經勸告人們不要玩這些遊戲。由此可見，圍棋在南亞一帶流傳甚廣。

直到近代，在孟加拉、不丹、尼泊爾等國，還流行著棋盤為縱橫十七道線的圍棋。其下法和中國圍棋基本相同，只有個別技術環節稍有差異。比如對方提子之後，己方不能馬上在對手提子之處點眼或殺棋，須在他處走過一手之後才可於對方提子之處落子，這和傳統中國圍棋的打劫規則相差不多。

2. 圍棋流傳到日本

圍棋作為中華文化的一個重要組成部分，在中國南北朝後期由水陸兩路逐漸傳入朝鮮半島與日本。

日本平山菊次郎所著的《簡明日本圍棋史》一書中就曾提到：「約在一千五百年前的大和朝初期（相當於我國兩晉南北朝時期），圍棋經過朝鮮半島傳到日本。」

在日本民間曾流行著一種說法，認為圍棋最早是由日本古代著名學者吉備真備（694—775）在大唐留學二十年後，於西元735年帶回日本，是日本著名的遣唐史文化組成部分之一。

中國與日本之間的文化交流源遠流長。早在西元1世紀時，日本王朝就已派遣使者來中國，尋求大漢王朝皇帝的庇護。

西元607年，日本曾遣大禮小野妹子出使隋朝。隋朝統治期間，日本前後遣使三次。日本的使臣來隋，並偕有留學生同來。使臣回國後，留學生仍留中國。

唐代，日本繼續派使臣來中國。據日本史書所載，前後任命來華的「遣唐使」共有十九次之多。日本的遣唐使不同於一般國與國之間單純基於政治目的派遣的使節，而是有意識地前來觀摩攝取唐朝的中國文化。

遣唐使官一般是選擇通達經史的文臣。日本使團人員中包括醫師、陰陽師、畫師、樂師等，並有眾多的學問僧同行。一次來長安的日本遣唐使曾多達幾百人。日本遣唐使歸國後，多位列公卿，參與國政，唐代的各種文化也就隨之而傳播到了日本。

吉備真備將圍棋傳入日本的說法雖然得到了許多日本學者的支持，在日本民間，甚至還流傳著吉備真備與中國棋手多次下棋對抗的故事，但據日本信史所載，西元 685 年時，日本天武天皇就曾召公卿上殿手談。西元 689 年時，日本天皇曾禁止圍棋。西元 701 年時，日本又有文武天皇解除禁令的記錄。在日本於西元 712 年完成的現存最早史書《古事記》中，也多次出現以「棋」字做地名或人名的例子。這些記載都早於吉備真備歸國的西元 735 年。顯而易見，圍棋由吉備真備最先傳入日本的說法不能成立。

中國正史《隋書·倭國傳》中曾提到：倭人「好棋博、握槊、樗蒲之戲。」這個記載要比日本史書中關於圍棋的記錄還要早一百年左右。故此，說西元 7 世紀時圍棋已在日本流行，似乎並不為過。

3.圍棋流傳到朝鮮半島

中國與朝鮮半島的文化交流也是從漢朝就開始了。當時，朝鮮半島尚未統一，分為高句麗、戚、韓等部。戚人與漢人雜居，受漢人文化影響很大。韓又分為馬韓、辰韓、弁韓三部分。漢光武帝時，高句麗王曾派使者來中國，並帶回中國的樂器、衣冠、服飾等。以後，圍棋就在朝鮮半島廣為流傳，《舊唐書·高麗傳》就曾有「高麗好圍棋之戲」的記載。

東漢時期，馬韓開始受到漢族文化的影響。後來，在馬韓的故土上建立了百濟國。在辰韓、弁韓的故土上建立了新羅國，形成了朝鮮半島三國對峙。

西元 7 世紀時，新羅統一了朝鮮半島，從此更多地吸

收唐朝文化，並經常派遣一些貴族子弟來中國留學，此時
圍棋在朝鮮已相當普及。《新唐書·東夷傳》上說：「（新
羅王興光）二十五年死，帝尤悼之，贈太子太保，命邢璹以
鴻臚少卿弔祭……又以國人善棋，詔率府兵曹參軍楊季鷹
為副，國高弈皆出其下，於是厚遺使者金寶」。這就是著
名的唐玄宗派遣圍棋特使入朝鮮故事的由來。

62

經過中國漢唐兩代與朝鮮半島數百年之久的文化交
流，朝鮮半島也出現了不少棋藝水準較高的棋手。唐末詩
人張喬《送棋待詔朴球歸新羅》一詩即為明證：

> 海東誰敵手，歸去道應孤。
> 闕下傳新勢，船中覆舊圖。
> 窮荒回日月，積水載寰區。
> 故國多年別，桑田復在無。

張喬詩中提到的新羅棋手朴球，曾在中國居住多年，
並擔任了唐代宮庭中的棋待詔。

在《北史·百濟傳》上，亦有「百濟之國……尤尚圍
棋」的記載。百濟在朝鮮半島的西南部，和中國的文化交
流最為密切，想必中國圍棋會首先傳入百濟國。

4.圍棋流傳到東南亞

中國圍棋在明代以前就已傳入東南亞各國。

中國與越南的交往可上溯至漢代。古時候所說的交趾
郡或安南國，就包括了今日越南的大部分地區。

越南長期以來都是中國的屬國，受中國文化影響很

深。元世祖忽必烈曾於至元年間派遣徐明善出使安南。徐在安南觀看當地人下圍棋，興之所至，即作「安南春夜觀棋贈世子」一詩，云：

> 綠滄庭院月娟娟，人在壺中小有天。
> 身共一枰紅燭底，心遊萬仞碧霄邊。
> 誰能喚醒迷魂著，賴有旁觀袖手仙。
> 戰勝將驕兵所忌，從新局面恐防眠。

詩題中提到的世子，當指安南王世子。可見當時圍棋在越南已很流行。

徐明善，字志友，號芳谷。至元中官隆興教授，江西儒學提舉。曾奉使安南。與弟嘉善同以理學明，時稱：「二徐」。喜弈棋。

明代鄭和下西洋時，圍棋在東南亞各國也很受歡迎。

曾隨同鄭和下西洋的馬歡在《瀛涯勝覽》一書中記載：「三佛齊國俗好……弈棋」。

據後人考證，文中提到的「三佛齊國」即為今日之印尼。

5.圍棋流傳到歐洲

葡萄牙航海家門德斯‧平托在他的《費南‧門德斯‧平托航海記》中說，16 世紀時，葡萄牙航海人員曾在日本學過圍棋，並將它帶到了歐洲。

不過，史家通常認為，直到 18 世紀後期時，圍棋才開始在歐洲流行。

歐洲對圍棋的瞭解，始於利瑪竇於 17 世紀初（西元 1615 年）發表的關於圍棋的簡單描述。此後約 260 餘年間，歐洲所有有關圍棋的知識全部來自中國。

把圍棋傳入歐洲乃至整個西方世界的主要功績應當屬於德國人奧斯卡·科歇爾特（Oscar Korschelt, 1853–1940），他應是歐洲圍棋史上最重要的人物之一。

奧斯卡·科歇爾特 1853 年出生於德國薩克森，曾在德累斯頓工業學院和柏林大學求學。赴日本之前，他在德累斯頓任化學工程師。科歇爾特於 1875 年 12 月到達日本，先在東京大學醫學院講授算術和製藥化學，1879 年在日本內務省地理局任職。之後一直從事日本的地質調查工作。科歇爾特於 1884 年 11 月離開日本。

科歇爾特是一個盤上遊戲的愛好者。到日本之後，他很快注意到日本流行的兩種棋類遊戲：圍棋和將棋。但真正使科歇爾特產生強烈興趣的，是在日本有「國技」之稱、傳自中國的古老遊戲——圍棋。在日本工作期間，科歇爾特曾經生了一場大病，臥床多日。所謂「因禍得福」，這反倒使科歇爾特擁有充裕的時間，自學了圍棋規則及基礎知識。

1879 年 4 月 20 日，日本最大的圍棋組織方圓社在東京成立，由當時日本實力最強的棋家村瀬秀甫任首任社長。於是科歇爾特托人引見，拜訪了秀甫，表達了拜師的願望。日本十八世本因坊秀甫素有大志，他曾對人言：「逢此文明開化之世，有機會向世界傳播國技圍棋，幸莫大焉。」遂欣然收科歇爾特為徒。當時，在方圓社學棋的歐洲人還有英國公使巴夏禮和德國公使艾爾雅等。

本因坊秀甫親自為科歇爾特講授圍棋，一開始讓他十三子，最後減為讓六子。當然，秀甫客氣地手下留情了。科歇爾特的真正圍棋實力可能還要稍弱一些。

在本因坊秀甫的精心指導之下，科歇爾特的棋力顯著提高，終於得以一窺圍棋之奧。當他認識到圍棋的魅力及其戰略戰術的技巧水準足以挑戰國際象棋時，便決心向歐洲的國際象棋界介紹圍棋。從 1880 年 9 月起，科歇爾特在德國雜誌「德國東亞研究協會」會刊上，開始連載系列圍棋文章《日本人和中國人的遊戲：圍棋》。1881 年，這一系列講座的單行本在日本橫濱印刷發行。這是歷史上第一本用西方語言（德文）寫成的圍棋書。

科歇爾特在他的圍棋文章裏寫道：「我深信，為了使圍棋在歐洲得到重視，只需要做一件事，那就是編寫一本闡明圍棋戰略的完整清晰的教程。我們的象棋界將認識到圍棋技巧的獨特和深度完全能與象棋媲美，圍棋會很快和象棋一樣得到人們的熱愛。」

科歇爾特的預見相當準確，絕大多數歐洲早期的圍棋愛好者也都是國際象棋的高手。其中最著名的是國際象棋史上的世界冠軍伊曼紐爾・拉斯克爾（Emanuel Lasker, 1868–1941）、愛德華・拉斯克爾（Edward Lasker, 1885–1981）等人。他們都是透過科歇爾特的著作直接或間接地學會了下圍棋。

1882 年，在德國萊比錫出現了初級段的圍棋群體。德國人理查・舒利格根據科歇爾特的著作撰寫了一本簡潔明瞭的圍棋普及讀物，當年就連續印刷了好幾次，頗受讀者歡迎。同一家出版公司在發行圍棋圖書時兼售圍棋用具，

而且至少有二三種不同價格的棋具問世,其中最簡單實用的一種是用硬紙板製作的棋盤與棋子。

圍棋也很快從德國傳入奧地利。1882 年,在維也納的報紙上還出現了奧地利本國製作的圍棋棋具廣告。

1902 年 2 月 5 日起,紐西蘭南部商業中心達尼丁的一份週報《奧塔哥見證報》開始翻譯連載科歇爾特發表在雜誌上的圍棋文章,直到 1903 年 3 月止,整整連載了一年多。這是科歇爾特圍棋文章第一次完整的英文翻譯之作,比 1965 年在美國出版的英譯本早了 60 多年。

科歇爾特的著作也直接影響了美國人亞瑟·史密斯於 1908 年出版的歷史上第一本英文圍棋著作《圍棋:日本國技》。事實上,史密斯寫的書有相當一部分內容直接取自科歇爾特的著作。

歐洲最早的一本英文圍棋書,題為《圍棋手冊》,副標題是《為歐洲棋手所編寫的東亞古老軍事戰鬥遊戲》,1911 年在英國倫敦出版。這本書中不但介紹了中國和日本的圍棋,還有一幅中國古代女子下圍棋的插圖。

目前,圍棋在西方各國已相當流行。1938 年,歐洲成立了有為各國棋手服務的歐洲圍棋聯盟,並逐步發展到三十幾個會員國。歐洲圍棋聯盟每年舉辦一次歐洲圍棋錦標賽,從 20 世紀 30 年代一直堅持至今。

十三、中國與日本最早的圍棋對抗 出現於何時？

67

　　唐代，中國和日本之間文化交流十分頻繁。這一時期內，日本曾先後派出許多僧侶和學者充任遣唐使，到唐朝留學。包括圍棋在內的中國文化，理所當然地就以最快的速度輸入了日本。相傳在這一背景下，發生了中日兩國在圍棋史上的首場對抗戰。

　　據唐代《杜陽雜編》記載，唐宣宗大中年間，有日本王子遠來長安，獻寶器音樂，並自稱甚通棋道，要求與中國圍棋高手一決勝負。唐宣宗就命宮中的頂尖高手棋待詔顧師言，去與日本王子一戰。

　　臨戰之時，日本王子得意地拿出了名貴的楸玉棋盤與冷暖玉棋子，稱云：「本國之東三萬里，有集真島，島上有凝霞台，臺上有手談池。池中生玉棋子，不由制度，自然黑白分焉，冬溫夏冷，故謂之冷暖玉。又產如楸玉，狀類楸木，琢之為棋局，光潔可鑒。」意圖在氣勢方面先聲奪人。但顧師言沉著應戰，不為所動。

　　對局開始之後，因為代表著各自的國家，兩位棋手心情都很緊張，盤面上一時勝負難分。顧師言唯恐有負君命，有辱國威，每投一子，都要凝思良久之後才落子。舉手下棋時，不覺之間手指上已經凝出了汗水。下到第三十三手時，顧師言走出了號稱為「鎮神頭」的好棋，一舉解

消了兩方征子危機。這步好棋落在盤上，日本王子當即驚得目瞪口呆，縮手拜伏於地，心悅誠服地認輸。

回到賓館之後，日本王子悄悄地去問接待他的唐朝官員：「今天和我下棋的是貴國的第幾等棋手？」其實，顧師言本是當時的第一國手，但官員騙日本王子說：「這不過是我國的第三等棋手。」日本王子請求：「願見第一。」官員對曰：「王子勝得第三，方得見第二；勝得第二，方得見第一。今欲躁見第一，其可得乎？」日本王子信以為真，遂掩局不敢再提下棋，並為之歎息曰：「小國之一，不如大國之三，信矣。」

顧師言與日本王子對弈之事亦可見於《舊唐書・宣宗本紀》，但未有對弈細節記載。據其書中考證，雙方弈棋時間為大中二年（西元 848 年）三月間。

顧師言，唐會昌、大中年間翰林院棋待詔，號稱晚唐第一高手。《忘憂清樂集》中載有顧師言與另一位棋待詔閻景實爭奪「蓋金花碗」的對局棋譜。

顧師言與日本王子對弈的故事雖然很生動，一千多年來確實也在民間廣為流傳，但是，由於沒有棋譜作為佐證，終歸只能列入疑案。

後人有一種觀點認為：所謂的「鎮神頭」就是「一子解雙征」，這樣才能於危難之中一舉決定勝負。若僅是一著普通的「鎮」，怎麼可能會讓主動挑戰鬥志旺盛的日本王子吃驚得「瞪目縮臂，已伏不勝」呢？

《杜陽雜編》中雖然明載「今好事者尚有顧師言三十三鎮神頭圖」一說，但是，後人沒有見到這三十三手「鎮神頭」的棋譜，便只好用王積薪「一子解雙征」的棋局來

附會其事。明代的《萃弈搜玄》、《萬匯仙機》等棋譜中就都載有這樣的鎮神頭勢。這就出現了新的問題：王積薪的棋譜是四十三手時才一子解雙征呀。這又與《杜陽雜編》等書中的記載不同了。

對於「三十三手鎮神頭」一說，明代王世貞在其《弈問》中曾有探討：

問：「顧師言三十三著而勝神頭王，信乎？」曰：「一說日本王也，弈至三十三著而決勝，可謂『通神』者也，其猶在『坐照』上乎？師言於品不登第一，而考之古史，未有神頭國，而日本王由來不入朝，將無好事者為此勢以附會其說乎？未對必也。」看來，王世貞對於此事基本上亦持否定意見。

對於這一段中日早期圍棋對抗的記載，日本歷史學界完全持否定意見，認為這不過是中國方面的小說家言。

唐宣宗時，日本大約是文德天皇時代。日本史學家從來都否認在那段時間有王子來中國之事。

倒是當代日本圍棋學者渡部義通，曾在日本《棋道》雜誌上對此公案有所解釋：「日本王子可能是高岳親王（平成皇帝之子）。高岳親王於仁明朝承和二年（835年）隨十三次遣唐使入唐，於陽城朝元慶四年（880年）歸國途中歿。前後在唐共四十五年。大中年間他當然在唐。」

無論如何，晚唐時代的日本在圍棋棋藝與棋具製造方面，都有了相當可觀的造詣。

這就是中日早期圍棋對抗故事留給今人的啟示。

69

攻彼顧我——進攻時要注意保持節奏，攻中有守，同時彌補好自身弱點，防止對方反擊。

棄子爭先——要注重全局作戰主動權的把握，寧失數子，不失一先。

捨小就大——精於計算，權衡得失，謹守棋筋，趨利避害。

逢危須棄——局部戰鬥形勢不利時，要及早考慮棄子轉身。

慎勿輕速——輕兵疾進，易受挫折，發動決戰之前務必三思而後行。

動須相應——作戰思路要連貫，局部戰鬥要與全局子力配置遙相呼應。

彼強自保——避開對手優勢兵力的攻擊鋒芒，儘早安定自身弱子，先求立於不敗之地。

勢孤取和——善敗者不亂。劣勢下要爭取減少損失，盡可能地維持全局戰略平衡。

20 世紀 20 年代，日本棋手瀨越憲作、鈴木為次郎等曾對中國古代的圍棋十訣進行了修改，形成了日本版本的新圍棋十訣：

1. 貪不得勝
2. 入界宜緩
3. 相機而攻
4. 扼要而據
5. 棄子取勢
6. 捨小就大
7. 動須相應

71

8. 慎勿輕速

9. 彼強自保

10. 先勢後地

日本的新圍棋十訣保留了中國古代圍棋十訣中「入界宜緩」、「捨小就大」、「動須相應」、「慎勿輕速」、「彼強自保」這五條，修改了「不得貪勝」、「攻彼顧我」、「棄子爭先」這三條，取消了「逢危須棄」與「勢孤取和」，並代之以「扼要而據」與「先勢後地」。

然而，無論從棋理方面分析還是從文義方面推敲，日本的新圍棋十訣與中國古代圍棋十訣相比均存在很大的境界差距。

日本新圍棋十訣中「貪不得勝」這一條在出發點上就有問題。下圍棋就是要緇銖計較，寸土必爭，否則，雙方同時起步，各行一手，不貪者又何以爭勝？

下棋人的問題不在於「貪」，而在於「貪勝」。不正確審時度勢而一味貪功冒進，這才是取敗之道，這才是中國古代圍棋十訣中「不得貪勝」所要告誡世人之處。

中國古代圍棋十訣中的「攻彼顧我」，是適用於任何棋手借鑒的攻防兼顧戰略原則。與之相比，日本新圍棋十訣中平淡無力的「相機而攻」，最多也不過是一種臨場戰術選擇而已。人人都知道要「相機而攻」，可誰又能保證每個人的相機決策都能正確無誤？

日本新圍棋十訣中的「棄子取勢」所要表達的內容，明顯不及中國古代圍棋十訣中的「棄子爭先」全面。棄子可以有許多種用途與目的，未必非要因取勢而去棄子。

與中國古代圍棋十訣中目的明確的「逢危須棄」與

「勢孤取和」相比，日本新圍棋十訣中增添的「扼要而據」與「先勢後地」未免有落空之嫌。

「扼要而據」論述不清。臨局戰鬥，究竟何者為「要」？是應該優先保角據邊呢還是趕快去搶佔中原形勢要點？是先占全局大場好呢還是爭奪局部攻防要點更為急迫？對弈如用兵，棋局似戰場，攻防態勢瞬息萬變，並無一定之規。

「先勢後地」違反棋理。除去棋手個人的偏愛，圍棋領域中的外勢與實地本身並無優劣之分。兩軍對陣，棋手無論是取勢還是取地，都要服從於圍棋爭勝這個最終的大原則。

中國國內曾有學者提出，中國古代圍棋十訣應為象棋十訣。其根據是在南宋陳元靚《事林廣記》一書中曾載有與圍棋十訣完全相同的中國象棋十訣，並提出，十訣中的「勢孤取和」一條與圍棋規則不符。

但是，十訣中的「捨小就大」一條，如要放入象棋對局似乎也很勉強。此事暫可存疑。

在漫長的中華民族文化發展史上，同為歷史悠久的圍棋與象棋這一對同胞兄弟茁壯成長，難免血乳交融，你中有我，我中有你，這也算得上是古老東方文明的一大樂事。

73

十五、中國古代的圍棋座子制
何時消失？

座子制是中國古代圍棋的重要標誌之一。

所謂座子，就是對局開始之前，雙方先要在棋盤的四角星位各放置二子，形成有如今日的對角星佈局之後，再開始落子對局。

在宋代圍棋名著《忘憂清樂集》中，所載棋譜上都清楚地記錄著黑白雙方對局之前，要在棋局四角各擺兩枚棋子。如《孫策詔呂範弈棋局面》等，為中國最早的座子制對局棋譜。

今人一般認為，中國古代圍棋對局中的座子制是落後於時代的規則。座子制事先在四角固定位置擺設四子，這使得雙方佈局變化大為減少，降低了圍棋佈局的創造性，阻礙了中國圍棋的進步。

但中國古代圍棋實行座子制，與當時盛行的「還棋頭」規則有關。

所謂的「還棋頭」規則，就是對局終了數棋時，在棋盤上活棋塊數多的一方，每多一塊棋就要多還對手一子。然後雙方再一併計算全局地域並決定最終勝負。

於是，為了防範在對局中先行的一方圍大空並在計算活棋塊數方面佔便宜，能夠有效分割雙方勢力範圍的座子制也就應運而生。古代棋手風格好戰。對角星的佈局不利

於雙方對圍大空，卻有利於雙方迅速進入激烈的對殺戰鬥。也算是有短有長。

座子制限制了棋手在佈局階段可供選擇的變化。故從總體上看，中國古代棋手普遍輕視佈局理論，傾向於重視中盤格殺。這也是中國古代棋手普遍中盤戰鬥力強，對殺計算精確的原因之一。

圍棋越是處於較為原始的狀態，似乎盤面上預先放置的座子就會越多。

在古代流行至今的西藏圍棋中，縱橫各十七路線的棋盤上，雙方要預先放置 12 枚座子。

直到 20 世紀 30 年代，沿襲了古代傳統的朝鮮圍棋，在對局前還要在棋盤上預先放置 17 枚座子。在日本東大寺正倉院，就收藏著日本最古老的棋盤，疑是來自於古代朝鮮。在這個棋盤上有用於標示座子位置並被稱之為花點的 17 個星位，這肯定更接近於圍棋的原始形態。

圍棋從中國流傳到日本之後，在早期仍沿襲了中國古代對局中的座子制度。

現存日本最為古老的棋譜中，日蓮上人對吉祥丸在西元 1253 年對弈的一局棋，就是採取了預先在棋盤上放置座子的中國古棋形式。在這局日本古譜中，雙方在棋盤上放置的座子雖然有五枚，但只要將棋盤天元處的一子看做是先行一方下出的第一步棋，其餘放置於對角星位置上的四個座子，也就與中國古棋沒有了差異。

日本圍棋進展到第一任本因坊算砂（1559－1623）時代，逐步廢除了座子制度，改為雙方自由落子。於是，棋盤上就此出現了起手佔據「小目」、「三三」、「目

外」、「高目」等等全新的佈局手法。

時至今日，關於究竟是誰人的英明決斷導致了圍棋座子制的廢除，這一點業已無從考證。但無可否認的是，日本對於座子制度的改革，極大地推動了圍棋藝術的進步。這也是現代日本圍棋能夠在理論方面佔據優勢的重要原因之一。

中國古代圍棋的座子制一直沿襲到清末民初。後因受日本圍棋的影響，棋盤上才取消了座子，並改為黑先白後的行棋次序。

1909 年至 1920 年前後，日本職業棋手高部道平四段（當時）曾多次來中國遊訪。受中國政府首腦段祺瑞邀請，陸續與中國當時第一等級的高手張樂山、汪耘豐等人多次對弈。結果，中國高手均被高部道平讓至二子，而段祺瑞則被其讓至五子。當高部道平談及日本尚有「本因坊」能讓他二子時，段祺瑞及他身邊的中國棋手均表示懷疑，認為高部道平意在誇大日本棋藝水準，故作欺人之談。後至 1919 年秋，段祺瑞透過高部道平邀請到日本第一高手本因坊秀哉來中國，陪同訪問的有廣瀨平治郎、瀨越憲作、高部道平、岩本薰等人。秀哉與中國棋手對弈，除個別國手被授三子之外，其他人均被秀哉讓至四子或更多。至此，中國棋界方信天外有天。

由於當時中日兩國的圍棋水準相差懸殊，故在日本棋手來華訪問前後，中國棋手也就逐漸廢除了座子制，改學日本自由式佈局。

現存圍棋高手之間最後的座子制對局棋譜，當屬 1926 年時汪耘豐與少年吳清源在北京的對局。

廢除座子制，是中日圍棋交流史上的重大事件之一。

十六、圍棋段位制起源於何時？

　　圍棋段位制產生於三百多年前的日本棋壇，相傳為第四世本因坊道策（1645—1702）所創。

　　棋手段位分為專業段位與業餘段位兩種。專業段位與業餘段位的區別是：段位之前有阿拉伯數字的為業餘段位。

　　職業段位共有九個等級，最高者為九段。業餘段位共有 7 個等級，最高者為 7 段。

　　專業段位由低到高的等級是：初段、二段、三段、四段、五段、六段、七段、八段、九段。

　　業餘段位由低到高的等級是：1 段、2 段、3 段、4段、5 段、6 段、7 段。

　　專業棋手的段位要由圍棋組織授予，或通過特定的升段比賽成績來決定是否晉升。

　　棋手要想成為業餘 1 段到業餘 5 段，只要參加區縣級體育部門組織的升段比賽，並在一定的組別中獲得一定勝率就可以得到相應的業餘段位稱號。

　　業餘 6 段的獲得者必須是參加省市一級乃至全國性業餘圍棋比賽並獲得前 6 名的棋手。

　　業餘 7 段的獲得者必須是參加國際性業餘圍棋比賽並獲得前 3 名的棋手。

　　業餘段位又分成級和段兩個組成部分。級的水準要比段更低。

　　圍棋最低水準的級為業餘 32 級，相當於剛剛學會下棋。圍棋最高水準的級為業餘 1 級，但其水準仍低於業餘 1 段。通常，每個業餘級與段之間相差的圍棋水準為一子。如業餘 5 段可讓業餘 2 段三子。業餘 1 級可讓業餘 9 級八子。

　　專業棋手之間的圍棋實力差距極小。

　　日本最初制定圍棋段位時規定，九段要讓初段三子。但到了現代，由於段位只升不降，年輕的初段棋手在比賽中戰勝九段早已屢見不鮮，段位制已經逐漸失去了實際意義。

　　在日本古代，九段棋手在同一個時代中只能有一位，號稱名人。

　　從第一位名人本因坊算砂至最後一位名人本因坊秀哉，日本棋界總共只產生過 10 位名人。

　　1924 年日本棋院成立之後，設置了專門的圍棋升段比賽，名為大手合。

　　日本大手合比賽分為五段以上的高段組與四段以下的低段組兩部分，每年舉辦兩次比賽，所有棋手都可以參加。參賽棋手達到一定的成績即可晉升段位。

　　1949 年時，日本出現了第一位通過升段比賽晉升至頂峰的九段棋手藤澤庫之助。

　　1950 年時，吳清源被日本棋院批准直升九段。

　　中國圍棋雖然擁有悠久的歷史和輝煌的過去，但在 1964 年之前，除個別棋手接受過日本棋院贈送的非正式段位證書或級位證書之外，絕大多數中國棋手都沒有正式的等級段位稱號。

1964 年 2 月，中國國家體育運動委員會頒佈了「中國圍棋棋手段位制條例」（草案）。參照日本的圍棋段位制度，制定了初段至九段的中國圍棋段位制標準和一級至九級的中國圍棋級位制標準。其中九段為最高等級，九級為最低等級。

按照國家體委的規定，中國棋手的正式段位要由國家體委審核批准。棋手的級位證書則可由各省市自治區的地方體委審核發放。

在此之後，國家體委的有關部門結合棋手在 1962 年全國圍棋錦標賽中的表現，並對個別老棋手如劉棣懷等給予了統籌性的關照，最後向 43 位中國棋手授予了段位證書，其級別最高為五段，最低為初段。

在 1964 年 2 月獲得中國第一批段位棋手稱號的棋手是：

五段：劉棣懷、過惕生、陳祖德、吳淞笙。

四段：魏海鴻、王幼宸、金亞賢、崔雲趾、黃永吉、朱金兆、鄭懷德、張福田、趙之華、趙之雲、沈果蓀、陳岱、陳錫明。

三段：黃乘忱、齊曾矩、邵福棠、竺源芷、劉炳文、孫步田、朱福元、殷鑫培、黃良玉、蔡學忠。

二段：陳嘉謀、薛仰嵩、孔凡章、史家鑄、王汝南、黃成俊、翟燕生、姜英威。

初段：姜國震、胡懋林、黃汝平、余文輝、王力、韓念文、魏昕（女）、談陽。

1964 年之後，由於社會政治動盪的緣故，國家體委原定遂年展開的圍棋升段制度未能得到執行。

　　1981 年年底，國家體委參照了日本棋院點數制的升段賽制度，頒佈了「中國圍棋棋手段位標準」（試行），並於 1982 年首次在全國段位賽中試行。此後，國家體委在 1984 年 8 月又對上述檔進行了若干重要的修訂，頒佈了正式的「中國圍棋棋手段位標準」，並一直執行至今。根據該檔規定，全國段位賽是唯一檢驗棋手段位實力的比賽（早期曾規定棋手在全國男女團體賽和中日正式比賽中的成績也可計入升段成績，後廢除）。五段以上的棋手段位由國家體委批准授予。四段以下棋手的段位可由各省市自治區批准授予。

　　1982 年 3 月，國家體委頒佈了首批高段位棋手名單，共 10 人。他們是：

　　九段：陳祖德、吳淞笙、聶衛平。

　　八段：王汝南、華以剛。

　　七段：羅建文、沈果蓀、黃德勳。

　　六段：孔祥明。

　　五段：何曉任。

　　1983 年，國家體委又批准了 48 位高段棋手名單。他們是：

　　八段：馬曉春。

　　七段：邵震中、劉小光、曹大元。

　　六段：黃良玉、趙之雲、黃進先、陳志剛、程曉流、徐榮新、江鳴久、江鑄久、陳嘉銳、楊以倫、李青海、楊暉（女）。

　　五段：陳安齊、吳玉林、譚炎午、容堅行、楊晉華、王群、羅建元、梁鶴年、康占斌、陳臨新、汪見虹、華偉

榮、雷貞倜、宋雪林、王元、王劍坤、阮雲生、廖桂永、梁偉棠、王冠軍、李亞春、陸軍、陳明川、王業輝、田小農、金渭斌、俞斌、錢宇平、金茜倩（女）、豐雲（女）、芮乃偉（女）、華學明（女）。

1982 年，中國舉辦了第一次圍棋段位賽。

段位制度是歷史的產物。歷年升段積累至今，日本棋壇的九段已有一百多人。

中國與韓國的段位制比日本執行得晚些，但如今也都有數十人取得了九段資格。九段在人們心目中已經不再是水準最高的棋手，而有點像是一種專業職稱。

中日韓三國早已有人呼籲取消現代業已名存實亡的段位制，但三國棋界領導層對此十分審慎。

目前，中國與韓國正在嘗試用棋手的等級分制來逐步替代段位制。

日本與韓國則先後取消了段位賽，改用棋手現時成績來作為評定段位的依據。

十七、世界上都有哪幾種圍棋
規則？

圍棋規則是一個複雜的歷史遺留問題。

目前，世界上既沒有一個統一的圍棋組織，也沒有一個統一的圍棋規則。

在漫長的圍棋歷史上，大致有以下幾種圍棋規則：

1. 唐宋時代流行的中國古代數目法規則。

2. 明清時代流行的中國古代數子法規則。

3. 日本與韓國實行的現代圍棋數目法規則。

4. 中國大陸實行的現代圍棋數子法規則。

5. 臺灣的計點制圍棋規則。

唐代之後，中國古代數目法圍棋規則流傳到了日本與朝鮮半島，逐步演變為今日的現代圍棋數目法規則，但取消了古代圍棋規則中「座子」與「還棋頭」等規定。

中國大陸現行的數子制圍棋規則來源於明清時代的中國古代數子制圍棋規則，同樣也取消了古代圍棋規則中「座子」與「還棋頭」等規定。

計點制規則由應昌期創始，提出了以「點」的觀念取代「目」與「子」的主張，現正在改進完善中。

以上各種規則雖然各有所長，但在圍棋的下法方面大同小異。

按照目前各方達成的共識，在哪一方舉辦圍棋比賽，

就由哪一方的圍棋組織決定採用何種圍棋規則。

要想統一世界圍棋規則，必須聯合各方棋界有識之士密切合作，共襄大計。

十八、中國何時開始舉辦正式的全國性圍棋比賽？

84

中國圍棋雖然歷史悠久，但是，由政府部門第一次正式組織的全國性圍棋比賽卻要到 1956 年時方才拉開序幕。

1. 第一次全國圍棋表演賽

1956 年全國圍棋表演賽是中國有史以來第一次由國家組織的試驗性圍棋比賽。

1956 年全國圍棋表演賽於 1956 年 12 月在北京市勞動人民文化宮舉行。過惕生、劉棣懷、魏海鴻、金亞賢等 6 位棋手參加了這次比賽。

結果，北京棋手過惕生獲得了冠軍。上海棋手劉棣懷獲得了亞軍。

2. 第一次全國圍棋錦標賽

1957 年的全國圍棋錦標賽是中國有史以來第一次正式的圍棋比賽。

1957 年全國圍棋錦標賽於 10 月 20 日至 11 月 17 日，分別在上海、瀋陽、西安、武漢舉行。參加本屆比賽的 34 位棋手來自於全國 34 個大城市，每個城市只能有一名棋手代表出場參賽。

本屆比賽分為預賽與決賽兩個階段進行。比賽採用單

循環賽制。使用國家體委審定的圍棋競賽規則。黑先貼二又二分之一子。決賽錄取前三名。

本屆比賽第一階段的預賽於 10 月 20 日至 30 日分別在上海、瀋陽、西安和武漢四個賽區同時進行。除上海賽區的參賽棋手為 10 人外，其他各賽區均只有 8 人參加比賽。預賽階段各賽區取前兩名進入決賽。上海賽區取前三名進入決賽。

獲得第一階段預賽瀋陽賽區優勝的棋手是北京的過惕生和天津的駱子良。獲得西安賽區優勝的是開封的劉厚和保定的張庫。獲得武漢賽區優勝的是重慶的黃乘忱和武漢的劉炳文。獲得上海賽區優勝的是上海的劉棣懷、南京的陳嘉謀和合肥的黃永吉。以上 9 位棋手進入了第二階段的決賽。

決賽階段的比賽於 11 月 7 日至 17 日在上海市進行，比賽仍採用單循環制。經過 8 輪對局，北京過惕生獲得冠軍。南京陳嘉謀獲得亞軍。上海劉棣懷位居第三名。獲得本屆比賽第四名至第六名的棋手是：重慶黃乘忱、合肥黃永吉、武漢劉炳文。

3. 第一次全國圍棋團體賽

1975 年第三屆全國運動會時，中國舉辦了第一次以省市隊為單位的圍棋團體賽。共有 23 個代表隊 69 名棋手報名參加了這次比賽。

根據大會規程，本次團體賽每隊由 3 名棋手組成，不限男女。比賽共分為預賽和決賽兩個階段進行。比賽採用國家體委制定的比賽規則，黑方貼二又四分之三子。

本屆比賽的預賽階段於 1975 年 6 月 10 日至 30 日在上海舉行，採用分組循環制。結果，上海、浙江、河南、安徽、福建、山西、廣東、江蘇八個隊獲得了參加決賽的資格。

決賽於 1975 年 9 月 12 日至 28 日在北京舉行。預賽中獲得優勝的八個隊分為兩個組，再加上直接進入決賽的臺灣隊，進行分組循環賽。小組賽結束後，兩組之間將進行同名次賽，以決定第一名至第六名的順序。

獲得本屆團體賽前六名的隊是：冠軍上海隊，亞軍河南隊。廣東隊、福建隊、江蘇隊、山西隊分列第三至第六名。

4. 第一次全國段位賽

1982 年，中國舉辦了第一次全國圍棋段位賽。

1982 年全國圍棋段位賽於 3 月 18 日至 4 月 2 日在北京舉行。共有 133 位男女棋手參加了這次比賽，其中男子 95 人，女子 38 人。

由於這是有史以來中國第一次有關棋手段位的專門性比賽，為慎重起見，國家體委決定由這次比賽檢驗參賽棋手的實力。按照本次比賽的規定，所有參賽棋手現有的段位均為暫定段位。棋手只有在比賽中獲得百分之三十以上的勝率，其暫定段位方能被承認為正式段位。在本次比賽中沒有達到百分之三十勝率的棋手，其暫定段位要下降一段。故此，本次比賽實際上是一次全國圍棋定段賽。

按照國家體委的規定，全國段位賽將在上半年和下半年各舉辦一次。每位棋手在一年中將進行 22 場對局。

在本次比賽中，共有暫定段位為四段以上的 92 位棋手參加比賽。國家體委第一批公佈的 10 位高段棋手中，除 3 位九段棋手外，其餘 7 位棋手都參加了這次定段賽。

本次比賽採用積分循環制，共進行了 12 輪對局。

本次比賽結束後，全國五段以上高段位棋手已達 30 人。除國家體委第一批公佈的 10 位高段棋手外，通過本次比賽定出的 20 位五段以上棋手是：

七段：馬曉春。

六段：黃良玉、趙之雲、陳志剛、程曉流、邵震中、劉小光。

五段：陳安齊、黃進先、徐榮新、譚炎午、陳嘉銳、雷貞倜、宋雪林、江鳴久、江鑄久、楊以倫、王群、李青海、楊暉。

通過本次比賽還定出四段 81 人；三段 9 人；二段 1 人；初段 3 人。

由於沒能達到百分之三十的勝率，共有 11 位棋手降段。他們是：姜國震從五段降為四段格。黃妙玲、居偉釗、虞旦平、張成華、唐毅、高又彤、穆曉紅、陳兆峰、馬巍、尚虹從四段降為三段格。

本次比賽中有 5 位低段位的棋手因成績優異而獲得了晉升。他們是：雷貞倜、宋雪林從四段升為五段。俞斌、於梅玲從三段升為四段。吳肇毅從二段升為三段。

十九、你知道日本圍棋四大家族與歷代名人之爭嗎？

日本圍棋四大家族，指的是本因坊家、安井家、井上家與林家這四個世代相傳的圍棋家族。

日本圍棋進入戰國時代（1467—1615）之後得到了大發展。

日本戰國時代先後三大梟雄織田信長、豐臣秀吉、德川家康都喜歡下圍棋，並具有相當高的棋力。此時，出現了寂光寺僧人名曰日海（1558—1623）這位圍棋大家。

處世靈活的日海，先後仕奉於織田信長、豐臣秀吉和德川家康三代軍閥。

織田信長高度讚賞日海精湛棋藝，譽稱其為名人。豐臣秀吉曾舉行棋會，賜予天下無敵的日海每年二百石米的俸祿。豐臣秀吉死後，德川家康召日海去江戶，就任第一代名人棋所。德川家康每年還支付給日海祿米五百石。

所謂名人，是德川幕府賜予圍棋最強手的榮譽稱號。

就任棋所的圍棋名人擁有：總理全國圍棋事務，指導將軍弈棋，壟斷全國圍棋段位等級證書的頒發等等職權。

日海即位名人之後，將其所在的寂光寺堂宇號為本因坊。自己也改名為本因坊算砂，成為本因坊家族的鼻祖。這就是日本圍棋本因坊家族的由來。

與日海同時，因棋藝高超而享有德川幕府賜與祿米的

還有另外三個日本圍棋門派，即安井家、井上家和林家，加上本因坊家，合稱「棋所四家」，也就是日本圍棋四大家族。

本因坊算砂去世之後，創立了井上家族的中村道碩成為當之無愧的第二代圍棋名人。

中村道碩去世之後，四大家族圍繞著圍棋界的領導權展開了激烈的爭奪戰。

一部日本圍棋四大家族史，就是熾熱的日本名人之位爭奪史。

按照規定，就任日本圍棋界棋所領袖也就是有資格就位名人之人，必須符合以下條件：

或因本人棋藝超群而由圍棋四大家族一致推薦；或在勝者為王的爭棋比賽中戰勝競爭對手；或直接由將軍府任命。

奪取棋所也就是「名人」的最初爭霸戰是本因坊二世算悅與安井二世算知的對局。從 1645 年至 1653 年的九年間，雙方分先對戰六局，結果是 3：3 戰成平局。由於相持不下，雙方都沒能就任名人。

本因坊算悅死後，安井算知依靠棋界以外的勢力，於 1668 年被日本官方任命為圍棋界第三代名人。然而，本因坊三世道悅立即對此提出異議，要求與安井算知下爭棋。

殘酷的爭棋進行至 1675 年止，雙方酣戰 20 局，結果算知負 12 局、勝 4 局、和 4 局，於 1676 年被迫交出名人之位。

隨後，道悅將本因坊位傳給弟子道策，自己也隱退了。

本因坊道悅與安井算知的這次爭棋，是日本圍棋史上最為激烈的對抗戰之一。

1677 年，新就任四世本因坊的道策因實力超群，被四大家族一致推舉為日本圍棋界第四代名人。

繼本因坊道策之後，四世井上家掌門人桑原道節與五世本因坊道知先後就任了日本圍棋界第五代與第六代名人。

1727 年道知去世，因棋壇無實力出類拔萃之強手，日本圍棋名人位置暫告空缺。

直到 1767 年，九世本因坊察元在爭棋中以五勝一和的優勢戰勝了六世井上春碩，日本圍棋界才出現了第七代名人。

在此之後，本因坊家族逐步興盛，本因坊丈和、本因坊秀榮與本因坊秀哉先後就任日本最後三代名人之位。

日本圍棋四大家族總共產生了十位名人。

20 世紀初葉本因坊秀榮去世之後，日本圍棋四大家族日益走向衰落。

1940 年本因坊秀哉去世之後，本因坊家、安井家、井上家與林家全部滅絕。

日本圍棋四大家族與名人之爭最終戲劇性地同歸於盡。

1960 年起，日本開始由新聞報社舉辦第一期圍棋「名人戰」，並延續至今。

歷屆「名人戰」的冠軍獲得者雖然也可隨著桂冠的得失而短暫地稱為名人，但是，斗轉星移，此時的名人已經變成了一個單純的榮譽稱號，再也不具有統治日本棋界的權力。

二十、日本御城棋比賽是怎麼回事

從日本德川時代開始，日本圍棋四大家族本因坊家、安井家、井上家和林家的棋士們，要每年一度聚會於江戶城（即今東京），在天皇或將軍面前進行對局。這就是日本圍棋史上著名的御城棋比賽。

御城棋比賽從日本寬永三年（西元 1626 年）開始舉辦。以後每年舉辦一次。每次進行兩輪比賽。

到了日本元治元年（西元 1864 年）時，御城棋宣告結束。

先後參加過御城棋比賽的棋手共有 67 人。總共留下了536 局御城棋棋譜。

御城棋由於是在將軍面前比賽，故此又被稱為天覽棋。

參加御城棋比賽的棋手通常於當年的十一月初六報名。

1716 年，為了紀念大阪戰役的勝利，第八代將軍德川吉宗將御城棋舉行的日期確定為 11 月 17 日。從此，每年的御城棋都是在這個固定的時間舉行。

御城棋對局場所是在江戶城中奧的黑書院與白書院。

在平時，黑書院和白書院都是用於處理公事的房間，主要舉行規模較小的儀式。

御城棋對局時，黑書院為比賽場。白書院是棋手休息的地方。

御城棋的參賽者必須是本因坊家、井上家、安井家與

林家四大門派的掌門人或者是既定接班人，或者是七段以上的無門無派棋士。在特殊場合，由各大家族掌門人特別推薦的五段以上棋士，也可以參加御城棋比賽。

按照慣例，所有出席御城棋戰的棋士都會得到十枚銀幣，並賞賜服裝、食物、茶果等等。

在御城棋比賽期間，禁止對局者中途外出。此外，還規定御城棋比賽的參加者必須剃髮並身著僧侶服裝。

上述要求參與者剃髮並身著僧侶服裝這條規定實在是畫蛇添足，沒多大道理。

無門無派，實力強大堪與本因坊秀策對抗一世，名列日本天保四傑之首的太田雄藏七段，因顧惜自身的一頭美髮，終生不肯參加御城棋比賽，在日本圍棋史上留下了千古遺憾。

棋手在御城棋比賽中，要按照圍棋四大家族事先協商好的相互交手棋份來進行對局。

御城棋的對局勝負不但關係到棋手個人前程，更關係到各大家族的榮譽，甚至會與日後日本圍棋界的統治權歸屬有關。故此，參與御城棋比賽的對局者無不全力以赴，競爭異常緊張激烈。

御城棋又是日本圍棋界每年一度最為隆重的盛會。

當時，由於日本圍棋四大家族對外實行技術保密，本門棋手平日輕易不與別家棋手對弈，所以除了爭棋之外，御城棋便成為各大門派每年公開較量的唯一場合。

由於將軍觀看御城棋比賽的時間有限，故此，自本因坊道策時代的 1669 年開始，御城棋對局基本上都是事先在別處下完，棋手在將軍面前不過是將已經下完的棋進行復

盤而已。

1608 年時，本因坊算砂和林利玄曾對弈於駿府德川家康御前。其後算砂遷居京都寂光寺，每年三月時率領各位棋手到江戶拜見將軍，並進行對局。此為御城棋之先聲。

日本幕府將軍德川家康對於圍棋興盛功勞甚大，他直接或間接地制定了一系列有益於日本圍棋發展壯大的有效措施，如棋所制度的完善，棋手升段之鑒定，棋界名人之產生，以及棋士俸米的保薦等等。

當時，日本圍棋已有段位之分，九段為最高段位，每個時代卻只能有九段一人，即為名人。

故此，圍棋界的九段與名人，在當時可以看作是同義詞。

據《慶長日件錄》記載：第一次御城棋，參與對局者有算砂、利玄、仙角、道碩四人。

利玄就是鹿鹽利賢，後為林家開山始祖。安井仙角是本因坊老師仙也的兒子，後為安井家族的創始人。中村道碩原為本因坊家的弟子，後來自立門戶，成為井上家的開山祖師，並繼承了算砂的衣缽成為日本第二代名人。

1626 年，中村道碩就任名人位後同安井算哲對弈於將軍德川秀忠御前。通常認為這就是御城棋的正式開始。

1855 年時，由於受到安政大地震的影響，御城棋停止了一年。

1862 年時，因為江戶發生火災，御城棋再度暫停。

1864 年，歷時 238 年之久的日本御城棋正式宣告結束。

後來被日本棋界譽為棋聖的本因坊接班人秀策，1849 年至 1861 年間共 13 次參加了御城棋戰，並創下了御城棋

戰 19 連勝的空前紀錄。

　　秀策（1829—1862）本姓桑原，出生於日本瀨戶內海的因島。20 歲時，秀策被指定為第十四世本因坊的接班人（跡目），並與本因坊丈和之女花子結婚。

　　1849 年時，秀策以本因坊家接班人的身份開始在御城棋戰中出場。

　　誰也沒有想到，在此之後直至秀策去世的 13 年中，秀策竟然能夠在強手林立的御城棋比賽中保持 19 戰全勝！

　　只可惜，秀策並沒有真正繼承本因坊家族的衣缽。

　　1862 年江戶流行大霍亂時，秀策不幸被傳染，於 33 歲之際英年早逝。

二十一、現代圍棋貼目制度如何演變？

95

　　貼目，是日本圍棋比賽中的專用術語之一，是指在圍棋分先對局中，先走一方貼還給對手的目數代償，用以抵消黑棋一方的先著效力。在中國圍棋比賽中，貼目被稱之為貼子。

　　在古代，中國圍棋與日本圍棋都沒有貼目或者是貼子的規定。

　　在先行一方不用貼目的年代，圍棋界公認持黑棋一方有利。如果沒有貼目制度，在對局雙方實力相當的情況下，先著必勝就將變成不可動搖的鐵律。

　　在日本被譽為棋聖的本因坊秀策就有過這方面的逸話：當人們問秀策今天輸贏如何時，他往往避而不談勝負，卻會得意地宣稱：今天我執黑。

　　19世紀後期，為了公平起見，日本圍棋界首先提出了「黑先貼目」的概念。

　　這一主張雖然遭到了棋壇保守派猛烈的抨擊曰：貼目棋不是圍棋！但是，時代潮流畢竟不可阻擋。

　　最早，日本圍棋比賽中開始實行黑棋貼還對手3目的制度。

　　後來，隨著更多商業性圍棋比賽的推出，為了最大限度地避免和棋，1924年日本棋院成立之後，棋界出現了人

為的半目概念，貼 3 目的對局就此變成了貼 3 目半。如「日本棋院優勝者戰」「東西對抗大棋戰」「日本圍棋選手權大會」等等比賽。

40 年代至 50 年代時，圍棋貼目逐步擴大到了先行一方要貼還 4 目或 4 目半。

在早期的圍棋比賽貼目規定中，日本棋界實行的是將棋手的段位與貼目多少結合起來考慮的競賽制度。

不同段位的棋手在比賽中相遇時，段位高的一方持黑棋先行時要比規定貼目多還給對手 1 目棋。段位低的一方持黑棋先行時就可以少貼還給對手 1 目棋。

但到了 1940 年第 1 期「本因坊戰」拉開帷幕時，由於參賽棋手人數眾多，段位情況五花八門，日本棋院也就只好順應潮流，取消了根據棋手段位決定比賽貼目多少的規定，改為執黑先行一方一律要貼還給對手 4 目半。

1953 年日本第 1 屆「王座戰」揭幕時，主辦單位日本經濟新聞社還是執行了黑貼 4 目半的競賽規定。但到了 1954 年 11 月第 3 屆「王座戰」預選賽開始時，日本經濟新聞社獨樹一幟，突然決定將比賽改為黑貼 5 目半。

「王座戰」的大貼目改革並沒有得到其餘日本圍棋比賽的回應。

二十年光陰轉手一揮間。

已經到了 20 世紀 70 年代中期，以「本因坊戰」為主導的日本大多數圍棋比賽，依舊按部就班地執行著黑貼 4 目半的既定方針。

1960 年問世的第 1 期日本「名人戰」開始時，比賽規定執黑先行一方要貼還給對手 5 目棋。

　　而到了 1962 年日本第 1 期「名人戰」結束時，出現了有關貼目的戲劇性變化：吳清源與阪田榮男在大循環的最後一輪決戰中下成了和棋，導致吳清源因「和棋勝」的規格低於正常勝局而失去了與積分相同的藤澤秀行加賽的機會，最終震驚天下地將藤澤秀行送上了日本第 1 期「名人戰」冠軍寶座。

　　儘管商業性比賽容不得和棋的信號已經顯示得十分清楚，但是，日本棋院依然平穩運轉如昔。在此後進行的十幾屆「名人戰」中，執黑先行一方貼還給對手 5 目棋的規定還是雷打不動。

　　直到 1975 年時，隨著各種新比賽的不斷增加，隨著舊「名人戰」更換了主辦單位，好不容易，日本所有的圍棋比賽才統一為黑貼 5 目半。

　　中國圍棋比賽在 1974 年之前採用執黑先行一方要還給對手二又二分之一子的貼子制度。相當於日本的黑貼 5 目。

　　1975 年時，中國圍棋比賽全部改為執黑先行一方要還給對手二又四分之三子的貼子制度。相當於日本的黑貼 5 目半。

　　2002 年，中國圍棋比賽全部改為執黑先行一方要還給對手三又四分之三子的貼子制度。相當於黑棋要貼 7 目半。

　　韓國圍棋比賽規則基本上隨日本而動。

　　2000 年時，韓國的圍棋比賽全部改為執黑先行一方要還給對手 6 目半。

　　日本圍棋比賽直到 2003 年時，才全部改為執黑先行一方要還給對手 6 目半。

　　臺灣的計點制圍棋規則規定，執黑先行一方要還給對手

8 點。相當於日本的貼 8 目。

為了向統一世界圍棋規則的大目標靠近，中國圍棋協會在主辦第 1 屆世界智力運動會時，制定了 2008 年世界智力運動會圍棋規則，其中規定：執黑先行一方要還給對手 6 點半。這相當於中國規則的黑貼三又四分之一子。相當於日本與韓國規則的黑貼 6 目半。

和以往各種圍棋規則相比，2008 年世界智力運動會圍棋規則有一個巨大的進步之處，就是明確地提出了對局雙方著手權利平衡的原則，並將其付諸實施至規則之中。

對局雙方著手權利平衡這一原則的出發點很簡單：下圍棋就是一人一手，交替著子。如果有一方比對手多下了一步棋，那麼，在計算勝負時就應該把這步棋的價值平分，或者說歸還對方一半。

強調對局雙方著手權利平衡原則的好處是，世界上現行各種數棋規則得以相容於同一計算勝負的平臺。使得中國數子制圍棋規則既可以貼 7 目半，也可以貼 6 目半。變幻靈活，運轉自如。

圍棋到底應該貼多少目，才會維持住先後手之間的平衡？這是一個極其複雜而又微妙的問題。人類對於真理的認識，總會伴隨著實踐的進程而逐漸加深。

在 19 世紀中期，代表著當時世界圍棋先進水準的秀策流佈局理論曾認為，黑棋的先著效力應該是 3 目棋。秀策時代的這一結論顯然是過於保守了。從不貼目時代秀策下得那麼穩健卻依然少有敗績一事即不難判斷，黑棋先著效力的價值應該遠遠不止 3 目。

然而時至今日，執黑棋一方已經貼目貼到 6 目半或者

7目半了，居然還會有許多棋手搶著去拿黑子。這又能說明什麼呢？

貼目制度對於圍棋藝術中執黑棋一方開發積極的作戰手法大有推動，這一點無可置疑。

但反過來看，有了價值可觀的貼目存在，執黑棋一方的下法固然日有精進，執白棋一方的作戰手法是否就顯得日益保守了呢？

與不貼目時代手持白棋照樣掃平天下群雄的吳清源等前輩大宗師相比，當今圍棋藝術中白布局的理論水準能說是沒有退步嗎？

生於憂患，死於安樂，人之常情也。

無限制地加重黑棋一方的貼目負擔，對於發展圍棋藝術來說，未必是一件好事。

能否將類似於橋牌競叫的合同定約方式引入圍棋貼目之爭？能否讓喜歡用黑棋與擅長持白子的棋手都各得其所？

協商式的貼目方法，至今尚且無人試過。或許，這不失為改革圍棋貼目制度的一種變通之策。

99

二十二、西藏圍棋有何獨特之處？

西藏圍棋是中國古代圍棋的分支之一。

西藏圍棋流傳於中國西藏及南亞尼泊爾、錫金、不丹等地，至今已有一千多年的文字記載歷史。早在中國古代史書《舊唐書》「吐蕃傳」中已有記載藏人弈棋的文字：「圍棋陸博，吹蠡鳴鼓為戲。」可見當時圍棋在西藏地區業已十分流行。

西藏圍棋在藏文中叫「密芒」。藏文中「密」的意思是「眼睛」「芒」的意思為「眾多」。故此，西藏圍棋「密芒」也被人稱之為「多眼棋」或「多目之棋」。

西藏圍棋的棋盤為縱橫各十七路，其規格與中國漢代以前流行的縱橫各十七路線圍棋盤並無不同之處。但在棋規方面，西藏圍棋卻與中國古代圍棋有著相當之大的差異。西藏圍棋有以下幾個獨特之處：

1. 西藏圍棋歷來只有縱橫各十七路線的棋盤，並沒有像中國古代圍棋一樣在隋唐時代演變為縱橫各十九路線棋盤。

2. 西藏圍棋由持白棋的一方先走。

3. 在對局開始之前，西藏圍棋要在棋盤的三路上間隔均勻地交叉擺放好 12 枚座子，黑白各 6 枚。在西藏圍棋的棋盤上，這 12 個座子的位置是固定不變的。

4. 西藏圍棋沒有讓子棋，這是由西藏圍棋座子固定的

特徵所決定的。

　　西藏圍棋的對局雙方如果在實力上有高低差異，一律用高手方向低手方貼目的辦法解決。具體每局棋貼目多少，則由雙方在對局前商定。

　　5.西藏圍棋關於提子的規則和中國歷代圍棋一樣：凡是沒有「氣」的棋子都要立即從盤上拿出。但是，當對局涉及到死活及提子後的殺著時，西藏圍棋的規則與中國圍棋就有了重大區別。

　　西藏圍棋凡遇到對方提掉自己一子或數子時，既不允許立即點入己方剛被提掉子的地方去點死對方的一塊棋，也不允許立即在剛剛被對方提過子的地方「撲」入去反叫吃或反殺對方數子。凡遇到這種情況，己方必須先在別處走一手（類以打劫時的要劫材），須待對方在別處應一手後，己方才可以回過頭來在被對方提過子的地方走棋。

　　除上述幾條之外，西藏圍棋的對弈規則就與中國圍棋完全一致了。

　　中國圍棋對局時往往氣氛莊重，強調「觀棋不語」。西藏圍棋在對弈時分的氣氛卻要輕鬆得多。

　　西藏圍棋不僅可以二人對下，有時也允許四人對下，甚至六人對下。四人藏棋或六人藏棋採用的規則都與前述各點一致。只是分成兩方，每二人為一方或每三人為一方。每方下子前，同方的人可以隨便商量討論。這樣，雖然延長了對局的時間，卻可以提高對局的品質。這種形式對初學者尤為適宜。

　　在西藏古老的王國之一邦格拉，還留傳著一種十分有趣的風俗習慣。即在下棋的同時還要較量口才高低，稱為

101

「舌戰」。所謂「舌戰」，並不是雙方漫無邊際地信口開河，而是要由一定程式的雙方對答，來體現出哪一方的思路更靈活，反應更敏捷。其形式很類似在其他少數民族中廣為流傳的「對歌」。

如二人下棋，甲方先下一子，然後說：這個子是兔子；乙方接著下一子後，便可說：我這子是狐狸；甲再下一子，說這子是豹子；乙又說：我這子是老虎 …… 如此即可連續不斷地說下去。又如甲先說我這子是麻雀，乙便可說我這子是黃鶯，以下畫眉、喜鵲、雀鷹 …… 又可連續不斷地說下去。凡生活中彼此帶有某種共同聯繫的東西都可以成為「舌戰」的題材。總的原則是後說的一方要壓倒先說的一方。說到後來，如有一方才思竭盡，想不出新的能壓倒對方的東西時，就算這一方在「舌戰」中敗北。「舌戰」的勝負與棋本身的勝負無關。

在西藏，一個不僅棋下得好，而且口才出眾的人，往往很受人尊重，甚至會被大眾視為智慧的化身。

西藏圍棋不做正式比賽，所以也沒有限制時間必須下完的規定。一般人大約用三四個小時即可下完一局。但棋藝水準比較高的人下棋則很慢，下一盤棋要花一天的時間，甚至通宵達旦才能終局的事情，亦屬屢見不鮮。民間曾流傳著某藏王與王后棋逢對手，一盤棋苦戰了三天三夜才分出勝負的故事。

通常，如果夜幕來臨而棋還沒有下完時，就要把這盤棋妥善放好，不讓別人亂動。第二天經公證人及雙方認可，方始繼續對弈，直到終局。這就很像現代圍棋比賽中的「封棋」了。

二十三、當代中國有哪些重要的 圍棋比賽？

當代中國有以下重要圍棋比賽：

1.全國圍棋團體賽

全國圍棋團體賽分為男子團體賽和女子團體賽。

全國圍棋團體賽自 1975 年開始舉辦。此後每年舉辦一次。

1999 年起，全國圍棋團體賽中的男子團體賽改為全國圍棋男子甲級隊聯賽與全國圍棋男子乙級隊聯賽兩部分，並各自單獨進行比賽。全國圍棋女子團體賽則照常舉行。

全國圍棋男子甲級隊聯賽共有 12 支隊伍參加比賽。每支隊伍可有 4 位棋手上場競技。

全國圍棋甲級隊聯賽採用雙循環賽制進行。全部 22 輪比賽分散於一年之內，輪流在各支隊伍的主場進行。

在全國圍棋男子甲級隊聯賽中成績位居最後兩名的隊伍將降為乙級隊。

獲得當年全國圍棋乙級隊聯賽前兩名的隊伍可晉升為甲級隊。

2.全國圍棋個人賽

全國圍棋個人賽始於 1957 年。

1957 年至 1960 年，全國圍棋個人賽每年舉行一次。

1960 年至 1966 年改為每兩年舉辦一次。

1967 年至 1973 年因故停止舉辦比賽。

1974 年起恢復舉辦全國圍棋個人賽，基本上每年舉辦一次。

1978 年時，全國圍棋個人賽第一次設置了女子組。中國從此出現了女子個人全國冠軍。

全國圍棋個人賽始終取前六名給予獎勵。

3. 全國圍棋段位賽

全國圍棋段位賽始於 1982 年。

1982 年與 1983 年，全國圍棋段位賽一年舉辦兩次。

1984 年後改為每年舉辦一次。

1988 年起，棋手在全國團體賽男子組和女子組比賽中的對局成績，以及在各項國際比賽中的成績，均不能再作為升段賽的成績而一併列入升段計算。

全國圍棋段位賽每年進行 12 輪鄰近段位棋手之間的對抗，採用積分編排制進行比賽。

審查新申報初段棋手資格的定段組比賽，每年均單獨進行。

4. 中國圍棋名人賽

中國圍棋名人賽是由「人民日報」主辦的圍棋比賽。

中國圍棋名人賽始於 1988 年 1 月。每年舉辦一次。

第 1 屆圍棋名人賽採用雙敗淘汰制進行。

第 2 屆至第 12 屆中國圍棋名人賽均分為預賽、循環賽

與決賽三個階段進行。

從第 13 屆比賽開始，中國圍棋名人賽改變了沿用多年的比賽制度，取消了循環階段的比賽。整個比賽改而採用單淘汰制，分為預選賽、預賽、半決賽和決賽 4 個階段進行。

從第 2 屆至第 14 屆比賽，馬曉春連續佔據冠軍寶座，實現了名人戰 13 連霸。

105

5. 中國圍棋天元賽

中國圍棋天元賽是由上海「新民晚報」主辦的圍棋比賽。

中國圍棋天元賽始於 1987 年 2 月。每年舉辦一次。

第 1 屆中國圍棋天元賽分為預賽與決賽兩個階段進行。預賽的冠軍與報社推選出的另三位棋手進行分階段式番棋對抗並決定冠軍。

第 2 屆起中國圍棋天元賽採用單淘汰制，分為預賽、復賽與決賽三個階段進行。

6. 中國「CCTV 杯」電視快棋賽

中國「CCTV 杯」電視快棋賽是由中國中央電視臺主辦的圍棋比賽。

中國「CCTV 杯」電視快棋賽始於 1987 年 4 月。每年舉辦一次。

中國「CCTV 杯」電視快棋賽採用單淘汰制進行快棋比賽，限定每 30 秒鐘要下一步棋。

按照中國中央電視臺與日本 NHK 電視臺商定的協議，

第 1 屆與第 2 屆中國「CCTV 杯」電視快棋賽冠軍獲得者，與日本「NHK 杯」電視快棋戰冠軍進行了一盤定勝負的中日電視快棋賽。

從第 3 屆比賽開始，獲得當年中國「CCTV 杯」電視快棋賽前兩名的棋手，將獲得代表中國參加日本於當年舉辦的「亞洲杯」電視快棋賽資格。

自 2001 年開始，中國「CCTV 杯」電視快棋賽改名為「招商銀行杯」電視圍棋快棋賽，仍為每年舉辦一次。比賽制度與獲得前兩名棋手代表中國參加「亞洲杯」電視快棋賽的獎勵方法不變。

7. 中國新人王賽

中國新人王賽是由上海棋院主辦的圍棋比賽。

中國新人王賽始於 1994 年 2 月。每年舉辦一次。

中國新人王賽是為年輕棋手舉辦的比賽，故限定參賽棋手的年齡必須在 30 歲以下，後又改為 25 歲以下。參賽棋手的段位則必須在七段以下。

中國新人王賽採用單淘汰制，分為預賽與決賽兩個階段進行比賽。

在 1997 年舉行的第 4 屆新人王賽上，業餘棋手劉鈞力克群雄獲得冠軍。

由業餘棋手奪得職業圍棋大賽的冠軍，這在中國乃至世界圍棋界都是全新的紀錄。

8. 「NEC 杯」圍棋賽

「NEC 杯」圍棋賽是由日本 NEC 電器公司主辦的中國

快棋比賽。

「NEC 杯」圍棋賽始於 1995 年，其前身是著名的中日圍棋擂臺賽。

「NEC 杯」圍棋賽共有 12 位棋手參加比賽，每年舉辦一次。

「NEC 杯」圍棋賽採用單淘汰制進行。

107

從第 1 屆比賽起，始終堅持將每一年比賽的各輪對局分散至中國的各個城市舉行，是「NEC 杯」圍棋賽的一大特色。

9.「阿含・桐山杯」快棋公開賽

「阿含・桐山杯」快棋公開賽是由日本阿含宗提供贊助的中國快棋比賽。

「阿含・桐山杯」快棋公開賽始於 1999 年。每年舉辦一次。

「阿含・桐山杯」快棋公開賽採用單淘汰制，分為預賽與決賽兩個階段進行。

獲得中國「阿含・桐山杯」快棋公開賽冠軍的棋手，將與日本「阿含・桐山杯」快棋公開賽的當年冠軍進行一局定勝負的對抗賽。

10.「倡棋杯」圍棋賽

「倡棋杯」圍棋賽是由上海市應昌期圍棋教育基金會主辦的中國圍棋比賽。

「倡棋杯」圍棋賽始於 2004 年 10 月。每年舉辦一次。

「倡棋杯」圍棋賽採用單淘汰制，分為預賽、復賽、

半決賽與決賽等階段進行。

　　採用臺灣計點制圍棋規則，是「倡棋杯」圍棋賽的特色。

11.「理光杯」圍棋邀請賽

　　「理光杯」圍棋邀請賽是由中國理光公司提供贊助的快棋比賽。

　　「理光杯」圍棋邀請賽始於 2000 年。每年舉辦一次。

　　「理光杯」圍棋邀請賽以其獨特的用時規則而獨步海內外棋壇：

　　對局雙方在第一時限 60 分鐘內必須下滿 30 手。在第二時限 15 分鐘內必須下滿 20 手。其後每一時限要走的手數都與第二時限相同。上一時限剩餘的時間可順延到下一時限。超過時限未下滿規定手數的一方將被判負。

12.「晚報杯」全國業餘圍棋錦標賽

　　「晚報杯」全國業餘圍棋錦標賽是由中國晚報體育新聞學會主辦的業餘圍棋盛會。

　　「晚報杯」全國業餘圍棋錦標賽原名「晚報杯」全國業餘圍棋十強賽，始於 1988 年 1 月。

　　「晚報杯」全國業餘圍棋錦標賽由各地晚報社負責選拔當地業餘棋手並組隊參加比賽。每支參賽隊伍由三名棋手組成。

　　「晚報杯」全國業餘圍棋錦標賽採用分組積分循環制，分為預賽與決賽兩個階段進行比賽。獎勵前十名。

　　位居前六名的棋手可獲得與職業高手下指導棋的機會。

二十四、當代日本與韓國有哪些重要的圍棋比賽？

109

第一部分　當代日本有以下重要比賽

1. 日本棋聖戰

日本棋聖戰是由日本讀賣新聞社主辦的圍棋比賽。

日本棋聖戰始於 1977 年。每年舉辦一次。

1975 年時，由於日本棋院和讀賣新聞社在關於名人戰的贊助問題上出現分歧。後經協商，日本朝日新聞社獲得了名人戰贊助權，而讀賣新聞社轉而舉辦新棋戰。這就是日本棋聖戰的由來。

棋聖戰是日本目前規模最大、獎金最高的棋戰。

第 1 屆棋聖戰冠軍獎金為 1700 萬日元。此後陸續提高至 3300 萬日元。自第 25 屆棋聖戰起，冠軍獎金升至 4200 萬日元。

日本棋聖戰早期分為各段優勝戰，全段爭霸戰，最高棋士決定戰與決賽四個階段進行。

1986 年第 10 屆棋聖戰起，取消了全段爭霸戰。

2000 年第 25 屆棋聖戰時，主辦單位對於比賽體制進行了大改革，取消了各段優勝戰和最高棋士決定戰，轉而採用與本因坊戰、名人戰一樣的循環制度：所有棋手先參

加單淘汰制的預選賽。預選賽出線棋士 11 人與前期決賽參
與者共 12 人，每組 6 人並分成 A、B 兩個組進行單循環制
的循環戰。取循環各組第一名參加挑戰者決定戰。保留 8
名棋手直接進入下一屆比賽的循環。各組的最後兩名棋手
要重新參加預選賽。

日本棋聖戰的循環戰及挑戰者決定戰用時為每方五小
時，保留五分鐘開始讀秒。

日本棋聖戰的決賽為兩日制的七番勝負對抗。決賽每
方自由思考時間為八小時，保留十分鐘開始讀秒。

小林光一的八連霸和藤澤秀行的六連霸使其獲得了日
本名譽棋聖的稱號。

2. 日本名人戰

日本名人戰分為舊名人戰與新名人戰。每年舉辦一次。
舊名人戰始於 1960 年，由日本讀賣新聞社主辦。
舊名人戰共進行了十四屆比賽。

1974 年 12 月，日本棋院因經濟問題宣佈中止與讀賣
新聞社原有的名人戰契約，隨即就第 15 屆以後的名人戰與
日本朝日新聞社簽訂了年契約金為 1 億日元的預備契約。
此舉導致讀賣新聞社提起訴訟。經過一年協商，日本棋院
與讀賣新聞社於 1975 年歲末達成了和解協議，決定由讀賣
新聞社舉辦規模更大的棋聖戰。歷時一年的名人戰風波終
於圓滿解決。

從 1976 年開始的新名人戰由日本朝日新聞社主辦，並
重新開始計算屆數。

第 14 屆舊名人戰與第 1 屆新名人戰的冠軍都是大竹英

雄,平穩地完成了新舊比賽的過渡。

新舊名人戰的競賽制度完全相同,都分為分組單淘汰制的預選賽,九人組成的循環賽,七番勝負的決賽三個階段進行比賽。循環的後三名棋手陷落出局。

日本名人戰的循環戰及挑戰者決定戰用時為每方五小時。

日本名人戰的決賽為兩日制的七番勝負對抗。決賽每方自由思考時間為八小時。

日本名人戰的冠軍獎金為 3700 萬日元。

趙治勳和小林光一有資格獲得日本名譽名人稱號。

3. 日本本因坊戰

本因坊戰由日本每日新聞社主辦,每年舉辦一次,是現代日本歷史最為悠久的圍棋比賽。

第 1 屆本因坊戰於 1939 年開始,至 1941 年 7 月結束。參加預選比賽的有鈴木為次郎七段、瀨越憲作七段、加藤信七段、木谷實七段、吳清源七段、久保松勝喜代六段、關山利一六段、前田陳爾六段共八人。歷經四次預選賽,由預選賽總成績點數最高的關山利一(16 點)和加藤信(15 點)進行六番棋決賽,結果雙方以 3:3 戰成平手。最後,預選賽總成績點數較高的關山利一獲得了第 1 屆本因坊戰的優勝。

本因坊戰分為分組單淘汰制的預選賽,八人組成的循環賽,七番勝負的決賽三個階段進行比賽。循環的後四名棋手陷落出局。

本因坊戰的決賽在前三屆比賽中曾採用日本古代番棋

對抗慣例為雙數局,即六番勝負。第四屆比賽時改為決賽五番勝負。第五屆時比賽改為決賽七番勝負並沿用至今。

日本本因坊戰的循環戰及挑戰者決定戰用時為每方五小時。

日本本因坊戰的決賽為兩日制的七番勝負對抗。決賽每方自由思考時間原為九小時,從 1989 年第 44 屆比賽開始,決賽用時改為每方八小時。

日本本因坊戰的冠軍獎金為 3200 萬日元。

本因坊戰是爭創冠軍連霸紀錄的好地方。六十年來已有四位棋手獲得名譽本因坊稱號,其中高川秀格九連霸,坂田榮男七連霸,石田芳夫五連霸。本因坊戰連霸最高紀錄是趙治勳九段的十連霸。

本因坊戰充滿了日本古代圍棋的傳統色彩,獲得本因坊戰冠軍的棋手往往還要自改名號。如關山利一號利仙;橋本宇太郎號昭宇;岩本薰號薰和;高川格號秀格;坂田榮男號榮壽;石田芳夫號秀芳;武宮正樹號秀樹;加藤正夫號劍正等等。林海峰和趙治勳由於是外籍棋士,在獲得本因坊冠軍之後未改名號。

4. 日本十段戰

日本十段戰是由日本產業經濟新聞社主辦的圍棋比賽。每年舉辦一次。

日本十段戰始於 1962 年。其前身為日本產業經濟新聞社主辦的日本快棋名人戰。

日本十段戰分為預選賽、本賽與決賽三個階段進行。

日本十段戰的預選賽採用分組單淘汰制。本賽共 16

人，採用雙敗淘汰制，由勝者組和敗者組的第一名爭奪挑戰權。冠軍決賽為五番勝負。

日本十段戰的冠軍獎金 1500 萬日元。

日本十段戰的決賽為一日制比賽，每方自由思考時間為四小時。

5. 日本天元戰

日本天元戰是由日本新聞三社聯盟（北海道新聞、中部日本新聞、西日本新聞）主辦的圍棋比賽。每年舉辦一次。

日本天元戰始於 1975 年。其前身是日本新聞三社聯盟主辦的日本棋院選手權戰。

日本天元戰分為預選賽、本賽與決賽三個階段進行。

日本天元戰的預選賽採用分組單淘汰制。本賽採用單淘汰制。冠軍決賽為五局三勝制。

日本天元戰前四屆比賽均未實行冠軍挑戰制。故此，日本天元戰前四屆的冠亞軍年年不同。

從第五屆比賽開始，主辦單位改變了賽制，改由本賽第一名作為挑戰者與上屆冠軍進行決賽五番勝負。

日本天元戰的冠軍獎金為 1400 萬日元。

日本天元戰的決賽為一日制比賽，每方自由思考時間為五小時。

林海峰是日本唯一的名譽天元稱號獲得者。

6. 日本王座戰

日本王座戰是由日本經濟新聞社主辦的圍棋比賽。每年舉辦一次。

日本王座戰始於 1953 年，其歷史僅次於本因坊戰。

第 1 屆與第 2 屆王座戰時，比賽實行黑貼 4 目半的競賽規定。從第 3 期王座戰預選賽起，比賽全部改為黑貼 5 目半。2003 年起，比賽改為黑貼 6 目半。

日本王座戰分為預選賽、本賽與決賽三個階段進行。

日本王座戰預選賽採用分組單淘汰制。本賽採用單淘汰制。

日本王座戰的冠軍決賽在第 1 屆比賽時為一局定勝負。在第 2 屆至第 31 屆決賽時為三局兩勝制。1984 年第 32 屆起，決賽改為五局三勝制。

第 1 屆至第 14 屆的日本王座戰冠軍獲得者並未擁有特權，在下一屆比賽中仍要去參加本賽階段的淘汰賽。從第 15 屆比賽開始，王座戰才開始實行冠軍挑戰制。

日本王座戰的冠軍獎金為 1400 萬日元。

日本王座戰的決賽為一日制比賽，每方自由思考時間為五小時。

加藤正夫以八連霸，十一年間先後十次奪冠的傳奇紀錄獲得了日本名譽王座的稱號。

藤澤秀行於 1991 年力克羽根泰正奪得第 39 屆王座戰冠軍，時年 66 歲，創下了日本棋手奪取大賽桂冠的最高齡紀錄。

1992 年第 40 屆王座戰時，藤澤秀行又擊退小林光一的挑戰衛冕成功，以 67 歲的高齡再次刷新了這一紀錄。

7. 日本小棋聖戰

日本小棋聖戰是由新聞圍棋聯盟主辦的圍棋比賽。每

年舉辦一次。

日本新聞圍棋聯盟包括了十三家日本報社,其中有河北新報、新瀉日報、富山新聞、北國新聞、信濃每日新聞、靜岡新聞、京都新聞、中國新聞、四國新聞、高知新聞、熊本日日新聞、南日本新聞、沖繩時報等等。

日本小棋聖戰的日文原名為「碁聖戰」,其中「碁」字的日文讀音與「棋」字不同。為與獎金眾多的棋聖戰有所區別,故此,中國棋界通稱其為小棋聖戰。

日本小棋聖戰始於 1976 年,其前身最早為 1951 年開始的「日本棋院最高段者戰」,先後舉辦了四屆比賽。其後是「日本棋院第一位決定戰」,先後舉辦了七屆比賽。最後是「全日本第一位決定戰」,總共舉辦了五屆比賽。

日本小棋聖戰分為預選賽、本賽與決賽三個階段進行。

日本小棋聖戰預選賽採用分組單淘汰制。本賽採用單淘汰制。決賽採用五局三勝制。

日本小棋聖戰的決賽為一日制比賽,每方自由思考時間為 4 小時。

日本小棋聖戰的冠軍獎金為 777 萬日元。

曾獲得日本名譽小棋聖稱號的棋手有大竹英雄與小林光一。

8. 日本 NHK 杯戰

日本 NHK 杯戰是由日本 NHK 電視臺主辦的圍棋快棋比賽。

日本 NHK 杯戰始於 1953 年,每年舉辦一次。

日本 NHK 杯戰全部採用單淘汰制進行比賽,不實行冠

軍衛冕制度，即便是獲得本屆冠軍的棋手，參加下一屆比賽時也要從頭打起。

日本 NHK 杯戰的全部比賽都要在電視臺直播。

早期 NHK 杯戰限定每方自由思考時間為 10 分鐘。後改為每方 5 分鐘。讀秒時限則一直為 30 秒鐘一步棋。

日本 NHK 杯戰的獎金為 500 萬日元。

獲得日本 NHK 杯戰冠亞軍的棋手，將代表日本參加當年的「亞洲杯」電視快棋賽。

第二部分　當代韓國有以下重要圍棋比賽

1.韓國棋聖戰

韓國棋聖戰是由韓國世界日報主辦的圍棋比賽。

韓國棋聖戰始於 1989 年。每年舉辦一次。

韓國棋聖戰分為預選賽、循環賽與決賽三個階段進行。

韓國棋聖戰預選賽採用分組單淘汰制進行。

第 1 屆至第 8 屆韓國棋聖戰的循環賽共為九人，位居於循環後四名的棋手陷落出局。2000 年第 12 屆起取消循環賽，本賽改為 16 人制的單淘汰制比賽。

韓國棋聖戰的決賽制度變幻多端。

第 1 屆至第 8 屆韓國棋聖戰的決賽均採用七局四勝制。1997 年第 9 屆決賽時改為五局三勝制。第 10 屆決賽時改為三局兩勝制。第 12 屆決賽時重又改回五局三勝制。2007 年第 18 屆決賽時再度改為三局兩勝制並延續至今。

韓國棋聖戰的冠軍獎金為 2400 萬韓元。

2. 韓國名人戰

韓國名人戰是由韓國日報主辦的圍棋比賽。

韓國名人戰始於 1968 年。每年舉辦一次。

韓國名人戰分為預賽、本賽與決賽三個階段進行。

韓國名人戰預選賽與本賽均採用單淘汰制進行。決賽為五局三勝制。

117

2003 年第 34 屆韓國名人戰舉辦之後，韓國名人戰因經濟原因暫時中止。

2007 年時第 35 屆韓國名人戰重又復活，並擴大了比賽的規模，設立了多達十人的循環。

韓國名人戰的冠軍獎金為 1 億韓元。

3. 韓國王位戰

韓國王位戰是由韓國中央日報主辦的圍棋比賽。

韓國王位戰始於 1966 年。此後每年舉辦一次，到 2007 年時已經舉辦了 41 屆比賽。

韓國王位戰分為預賽、循環賽與決賽三個階段進行。

韓國王位戰的預賽採用分組單淘汰制進行。循環賽由八人組成。冠軍決賽採用七局四勝制。

1998 年第 32 屆韓國王位戰起，主辦單位將決賽改為五局三勝制。

2005 年第 39 屆韓國王位戰起，主辦單位又取消了循環而代之以本賽單淘汰。

韓國王位戰冠軍獎金為 4800 萬韓元。

2007 年第 41 屆韓國王位戰全部比賽結束之後，主辦

單位遇到了經濟難題。

目前，韓國王位戰暫時中止，正在生死不明地等待經濟贊助。

4. 韓國國手戰

韓國國手戰是由韓國東亞日報主辦的圍棋比賽。

韓國國手戰始於 1955 年，到 2008 年時已經舉辦了 52 屆比賽。

韓國國手戰分為預賽、本賽與決賽三個階段進行。

韓國國手戰預選賽採用單淘汰制進行。本賽採用雙敗淘汰制進行。決賽採用五局三勝制。

韓國國手戰冠軍獎金為 4800 萬韓元。

2008 年第 52 屆韓國國手戰全部比賽結束之後，主辦單位遇到了經濟難題。

目前，韓國國手戰暫時中止，正在生死不明地等待經濟贊助。

5. 韓國天元戰

韓國天元戰是由「體育朝鮮」主辦的圍棋比賽。

韓國天元戰始於 1996 年。每年舉辦一次。

韓國天元戰分為預賽、本賽與決賽三個階段進行。

韓國天元戰的預賽與本賽均採用單淘汰制。在預賽中勝出的十二名棋手與四名種子棋手進入本賽。決賽採用五局三勝制。

韓國天元戰採用半快棋比賽制度，每方自由思考時間為 1 小時，之後每 40 秒鐘一步棋。

韓國天元戰又稱巴卡斯杯圍棋賽。冠軍獎金為 2000 萬韓元。

6. 韓國 GS 加德士杯戰

韓國 GS 加德士杯戰是由韓國每日經濟新聞主辦的圍棋比賽。

韓國 GS 加德士杯圍棋戰始於 1996 年。每年舉辦一次。

第 1 屆至第 4 屆韓國 GS 加德士杯戰原稱為泰克倫杯圍棋戰。1999 年起比賽改由 LG 精油集團贊助，故此改名為 LG 精油杯圍棋戰。2005 年起又改名為 GS 加德士杯圍棋戰。

韓國 GS 加德士杯戰分為預賽、循環賽與決賽三個階段進行。

韓國 GS 加德士杯戰的預賽採用分組單淘汰制進行。循環賽由八人組成。冠軍決賽採用五局三勝制。

韓國 GS 加德士杯戰不實行冠軍衛冕制。每屆比賽都要從預賽階段開始選拔棋手進入五番勝負的決賽。

韓國 GS 加德士杯戰的冠軍獎金為 5000 萬韓元。

7. 韓國十段戰

韓國十段戰又稱為園益杯戰，是由韓國園益公司贊助的圍棋快棋比賽。

韓國十段戰創辦於 2005 年。每年舉辦一次。

韓國十段戰分為預賽、本賽與決賽三個階段進行。

韓國十段戰的預賽與本賽採用單淘汰制。決賽採用三

局兩勝制。

韓國十段戰的用時制度為每方各 10 分鐘自由思考時間，其後每 40 秒鐘一步棋。

韓國十段戰的冠軍獎金為 5000 萬韓元。

8. 韓國 KBS 杯圍棋王戰

KBS 杯圍棋王戰是由韓國 KBS 電視臺主辦的圍棋快棋比賽。

韓國 KBS 杯圍棋王戰始於 1980 年，每年舉辦一次。

韓國 KBS 杯圍棋王戰先由 24 位棋手進行雙敗淘汰制的對抗，然後勝者組與敗者組的優勝者進行三局兩勝制的決賽，決定最終冠軍的歸屬。

韓國 KBS 杯圍棋王戰為每方各 5 分鐘自由思考時間，其後每 30 秒鐘一步棋的快棋比賽，其全部對局都要在電視臺直播。

韓國 KBS 杯圍棋王戰的冠軍獎金為 2000 萬韓元。

獲得韓國 KBS 杯圍棋王戰冠亞軍的棋手，將代表韓國參加當年的「亞洲杯」電視快棋賽。

二十五、當代中國有哪些著名棋手？

121

20 世紀 50 年代以來，中國圍棋大致可分為以下幾個時代：

南劉北過時代、陳祖德、吳淞笙時代、聶衛平時代、馬曉春時代、常昊、古力時代。

1. 過惕生

過惕生，1907 年生，安徽省歙縣人。早年從父學棋，年十三棋藝已無敵於地方。後去上海，曾戰勝名手吳祥麟。1927 年赴北京，與段祺瑞門下棋手交流棋藝。1933 年與顧水如一起創辦上海弈社。1936 年去北京，與金亞賢、崔雲趾等在中山公園組織四宜軒棋社。抗日戰爭期間在江西組織中國圍棋總會江西分會。抗日戰爭勝利後屢次與劉棣懷、胡沛泉等下升降棋。

1952 年時至北京參與成立北京棋藝研究社。1956 年獲得全國圍棋表演賽第一名。1957 年與 1964 年兩度獲得全國圍棋錦標賽冠軍。1964 年被國家體委授予五段段位。1987 年獲得國家體委頒發的「體育運動榮譽獎章」。歷任北京棋藝研究社圍棋指導、北京市棋類協會副主席、北京棋院副院長等職。過惕生棋風靈活，大局觀好，長於騰挪轉換。在棋界享有「北過」之稱。門下弟子有聶衛平、羅

建文等人。著有《圍棋戰理》、《古今圍棋名局鑒賞》等書。1989 年 12 月於北京去世。

2. 劉棣懷

劉棣懷，1897 年生，安徽桐城縣人。十三歲從僧人可慧學棋。1913 年後前往北京、東北等地交流棋藝。1931 年後在張澹如創辦的上海圍棋研究會教棋。抗日戰爭初期曾輾轉兩湖黔桂一帶。

1940 年在重慶籌建中國圍棋總會。1946 年遷居上海。1958 年獲得全國圍棋錦標賽冠軍。1959 年獲得第一屆全國運動會圍棋比賽冠軍。1960 年在中日圍棋友誼賽中持黑戰勝日本瀨川良雄七段。歷任上海文史館館員、上海市棋類協會副主席、《圍棋》月刊副主編等職。

劉棣懷棋風好殺，長於治理孤棋。在棋界享有「南劉」之稱。門下弟子有陳錫明等人。著有《怎樣下圍棋》、《圍棋官子常識》等書。1979 年於上海去世。

3. 陳祖德

陳祖德，1944 年生，上海人。幼年從顧水如學棋。1959 年獲得上海市圍棋比賽第一名。1960 年獲得全國圍棋賽第三名。1962 年獲得全國圍棋賽亞軍。1964 年、1966 年、1974 年三次獲得全國圍棋個人賽冠軍。1963 年受先戰勝日本九段棋手杉內雅男。1965 年分先戰勝日本九段棋手岩田達明，開創了中國棋手戰勝日本職業九段的里程碑。1982 年被國家體委授予九段段位。1983 年獲得國家體委頒發的「體育運動榮譽獎章」。陳祖德棋風激烈，長於攻

殺。歷任中國圍棋協會主席、中國棋院院長等職。著有
《超越自我》、《無極譜》、《當湖十局細解》等書。

4. 吳淞笙

吳淞笙，1945 年生，福建莆田人。早年在上海從林勉
學棋。1959 年入選上海圍棋集訓隊。1962 年獲得全國圍棋
賽第三名。1964 年與 1966 年兩度獲得全國圍棋賽亞軍。
1974 年在訪日圍棋賽中取得六勝一負的好成績。1982 年被
國家體委授予九段段位。1983 年獲得國家體委頒發的「體
育運動榮譽獎章」。

吳淞笙棋風渾厚自然，剛柔兼備。他曾任國家圍棋隊
教練一職。著有《吳淞笙圍棋教室》三冊。1985 年時，吳
淞笙移居澳洲。2008 年在澳洲因病去世。

5. 聶衛平

聶衛平，1952 年生，河北深縣人。幼年從雷溥華、過
惕生學棋。1965 年獲得十城市少年兒童比賽男子兒童組第
一名。1969 年去黑龍江省嫩江縣山河農場。1973 年進入國
家圍棋集訓隊。1974 年戰勝日本九段宮本直毅。1975 年戰
勝高川格。1976 年在訪日比賽中戰勝藤澤秀行與石田芳夫
等，取得六勝一負的好成績，被日本新聞媒體贊為「聶旋
風」。

聶衛平棋風均衡，大局觀好，長於攻防棄取的運動
戰。他曾先後數十次獲得國內各種比賽的冠軍，其中包括
六次獲得全國個人賽冠軍、八次獲得「新體育杯」賽冠
軍、六次獲得「十強賽」冠軍、四次獲得「CCTV 杯」電

視快棋賽冠軍、兩次獲得「天元賽」冠軍等等，並先後三次獲得過世界圍棋大賽的亞軍。1982 年被國家體委授予九段。1983 年獲得國家體委頒發的「體育運動榮譽獎章」。

1988 年時因在中日圍棋擂臺賽前四屆比賽中獲得 11 連勝，戰功卓絕，被國家體委授予「棋聖」稱號。曾任國家圍棋隊主教練一職。門下弟子有常昊、周鶴洋、王磊、古力等人。著有《我的圍棋之路》等書。

6. 馬曉春

馬曉春，1964 年生，浙江嵊縣人。1978 年進入國家圍棋集訓隊。1979 年獲得全國少年圍棋比賽第一名。1980 年與 1981 年連續兩次獲得全國圍棋賽亞軍。1982 年被定為七段。1983 年晉升九段。馬曉春棋風輕靈飄逸，感覺敏銳，長於攻防轉換捕捉戰機。他曾先後數十次獲得國內各種圍棋比賽的冠軍，其中包括五次獲得全國個人賽冠軍、兩次獲得「新體育杯」賽冠軍、兩次獲得「國手賽」冠軍、四次獲得「天元賽」冠軍、兩次獲得「十強賽」冠軍、兩次獲得「大國手賽」冠軍、五次獲得「CCTV 杯」電視快棋賽冠軍、三次獲得「棋王賽」冠軍，並在 1989 年至 2001 年的「名人戰」中實現了輝煌的冠軍 13 連霸。

1995 年時，馬曉春曾獲得第 6 屆「東洋證券杯」世界職業圍棋賽冠軍和第 8 屆「富士通杯」世界職業圍棋錦標賽冠軍，是中國第一位奪得圍棋世界冠軍的棋手。其後，他又多次獲得過各種世界圍棋大賽的亞軍。他曾任國家圍棋隊教練組長一職。門下弟子有邵煒剛、羅洗河等人。著有《圍棋三十六計》、《笑傲紋枰》等書。

二十六、當代日本有哪些著名棋手？

125

1. 吳清源

吳清源，又名吳泉，生於 1914 年，福建閩侯人，是極具傳奇色彩的 20 世紀圍棋大師。吳清源幼年時隨父親學棋。10 歲時已達國內一流高手水準。

1926 年前後，吳清源在北京陸續與來訪的日本棋手岩本薰、井上孝平等人對弈，其卓越才能受到了日本棋壇的關注。1928 年 14 歲時東渡日本，拜日本棋手瀨越憲作為師。1929 年日本棋院直接認可他為三段棋手。1936 年加入日本籍。1945 年時退出。1979 年時再度加入日本國籍。

1933 年時，吳清源與木谷實一起開創了追求勢力與速度的新佈局運動。1933 年 9 月，吳清源在與日本棋壇領袖本因坊秀哉名人的對局中大膽採用了「三三、星、天元」的奇異佈局，轟動一時。

1939 年起，吳清源開始與日本一流棋手輪流進行升降十番棋對抗賽。1955 年讀賣新聞社主辦的吳清源十番棋大戰告一段落時，吳清源先後戰勝了木谷實、雁金准一、橋本宇太郎、岩本薰、藤澤庫之助、阪田榮男、高川格七位強敵，在前後共十次十番棋對抗賽中大獲全勝，將所有的對手都打到降級，被公認為是當時世界棋壇的第一人。

1950 年時，吳清源被日本棋院推舉為九段棋手。1957 年時吳清源獲得日本第 1 期最強戰冠軍。1959 年與阪田榮男並列第 3 期日本最強戰冠軍。1961 年至 1964 年連續三次獲得日本名人戰第二名。1964 年後因健康原因陸續退出各項圍棋比賽。1983 年正式引退。

吳清源晚年潛心研究圍棋理論，提出了「二十一世紀圍棋理論」，對新時代的圍棋技術走向進行了深層次的大膽探索。著有《新布石法》、《以文會友》、《中的精神》、《二十一世紀圍棋理論》等書。吳清源棋風靈活多變，氣象萬千，在佈局、定石等技術領域中創見甚多，被日本棋界譽為「昭和時代的棋聖」。

2. 坂田榮男

坂田榮男，生於 1920 年 2 月 15 日，日本東京都人。1929 年進入女棋手增淵辰子門下學棋。1935 年晉升初段。同年二段，1937 年三段，1938 年四段，1940 年五段，1943 年六段，1948 年七段，1952 年八段，1955 年晉升九段。1947 年時，坂田榮男曾一度脫離日本棋院，與前田陳爾等人組織圍棋新社。1949 年復歸日本棋院。1951 年曾獲第 6 屆本因坊戰挑戰權，但決賽中以 3：4 負於橋本宇太郎之手。1953 年時，坂田榮男曾在被讓先相先的情況下與吳清源進行過兩次番棋對抗。在六番棋對抗中，坂田榮男以四勝一和一負的成績取勝。但在其後更為重要的升降十番棋對抗中，坂田榮男二勝六負被吳清源降級至讓先。

坂田榮男是大器晚成型的棋手。1954 年時獲得日本棋院選手權戰冠軍。1956 年時獲得日本最高位戰冠軍。1959

年獲得第 2 屆日本最強決定戰冠軍。1961 年在第 16 屆本因坊戰決賽中以 4：1 的總成績戰勝高川格，開創了本因坊戰七連霸的偉業。1963 年以 4：3 的總成績戰勝藤澤秀行獲得第 2 屆名人戰冠軍。1964 年以三十勝二負的總成績創造了年間勝率 94% 的日本棋院紀錄，並囊括了除十段戰以外的七項主要比賽桂冠。

坂田榮男能攻善守，棋風好戰，局部算路極度精確，各類妙手層出不窮，尤其擅長治理孤棋。他一生中共奪得 64 個圍棋大賽冠軍，享有剃刀阪田與治孤阪田之美稱。坂田榮男曾任日本棋院理事長、日本棋院顧問等要職。2000 年退役。著有《坂田之棋》、《坂田榮男圍棋教室》、《圍棋中盤技巧》等書。

3. 藤澤秀行

藤澤秀行，原名藤澤保，生於 1925 年，日本橫濱人。1934 年成為日本棋院院生。1940 年成為初段棋手，1942 年二段，1943 年三段，1946 年四段，1948 年五段，1950 年六段，1952 年七段，1959 年八段，1963 年晉升九段。1948 年獲得日本青年選手權戰冠軍。1957 年獲得第 1 期首相杯戰冠軍。1959 年獲得第 1 期日本棋院第一位戰冠軍。1960 年獲得第 5 期日本最高位戰冠軍。1962 年獲得第 1 期名人戰冠軍。1965 年獲得第 2 期專業十傑戰冠軍。1966 年獲得第 10 期圍棋選手權戰冠軍。1967 年至 1969 年連續獲得第 15 期至第 17 期王座戰冠軍。1968 年獲得第 5 期專業十傑戰冠軍。1969 年獲得第 16 期 NHK 杯戰冠軍和第 1 期快棋選手權戰冠軍。1970 年獲得第 9 期名人戰冠軍。1976

年獲得第 1 期天元戰冠軍。1977 年獲得第 1 期棋聖戰冠軍，並完成了日本棋聖戰六連霸的偉業，被日本棋院授予終身名譽棋聖稱號。1992 年獲得第 39 期王座戰冠軍。1993 年在第 40 期王座戰決賽中戰勝小林光一衛冕成功，創下了 67 歲高齡奪冠的圍棋史新紀錄。

藤澤秀行棋風華麗重厚，感覺敏銳，富有創新精神，是日本圍棋藝術派的領袖人物。著有《秀行飛天之譜》、《藤澤秀行圍棋教室》、《秀行創作詰棋傑作集》等書。藤澤秀行個性豪爽，擁有眾多的棋迷追隨者，在酗酒、賭博、縱慾和負債方面留下了眾多的傳奇故事。藤澤秀行曾任日本棋院理事等要職，晚年卻與日本棋院分道揚鑣，以個人之名在日本棋界自行頒發「段位證書」，其神奇構思更令人想入非非。

藤澤秀行曾先後三次遭受病魔襲擊，長期與胃癌、淋巴癌、前列腺癌進行抗爭。1998 年退役。2009 年 5 月 8 日在東京去世。藤澤秀行對中國極為友好，曾先後十幾次自費組織由日本青年精銳棋手組成的「秀行軍團」訪問中國，對中日兩國民間圍棋交流多有貢獻。

4. 林海峰

林海峰，生於 1942 年 5 月 6 日，中國上海人。1948 年隨父母移居臺灣。1952 年 8 月在臺北與吳清源下受六子的指導棋。同年 10 月去日本，隨吳清源學棋。1955 年成為初段棋手，同年升二段；1957 年三段；1958 年四段；1959 年五段；1960 年六段；1962 年七段；1965 年八段；1967 年晉升九段。

1965 年時，林海峰戰勝坂田榮男奪得第 4 屆舊名人戰冠軍，成為當時日本歷史上最年輕的名人。1968 年時他又同時獲得本因坊戰和名人戰桂冠。1989 年起完成天元戰五連霸，獲得日本名譽天元資格。1990 年獲得第 3 屆富士通杯世界職業圍棋錦標賽冠軍。

林海峰棋風平穩厚實，長於進行馬拉松式的陣地戰，是日本本格派棋手中的代表人物。他曾獲得 35 個日本各種圍棋大賽的冠軍。眾多臺灣去日本進學的棋手都曾拜林海峰為老師。當今日本圍棋名人等多項冠軍獲得者張栩就是他的門下弟子。著有《圍棋的筋與形》等書。

5. 大竹英雄

大竹英雄，生於 1942 年 5 月 12 日，日本北九洲市人。1951 年入木谷實九段門下學棋。1956 年入段，1957年二段，1958 年三段，1959 年四段，1961 年五段，1963年六段，1965 年七段，1967 年八段，1970 年晉升九段。

1965 年獲得第 9 屆首相杯戰冠軍。1967 年獲得第 6 屆日本棋院第一位決定戰冠軍。第 7 屆成功衛冕。1970 年日本棋院將第一位決定戰改為全日本第一位決定戰，大竹英雄在該賽事中實現五連霸。1975 年在第 14 屆舊名人戰中以 4 比 3 戰勝石田芳夫，首次奪得名人桂冠。1976 年在第1 屆新名人戰中衛冕成功。1980 年獲得了十段戰，小棋聖戰，鶴聖戰，JAA 杯戰等四項冠軍。1984 年獲得第 9 屆小棋聖戰冠軍，隨後達成五連霸，並獲得日本名譽小棋聖稱號。1992 年獲得第 5 屆富士通杯世界職業圍棋錦標賽冠軍。1993 年獲得十段戰冠軍，並於 1994 年衛冕成功。

1994 年獲得第 6 屆亞洲杯電視快棋賽冠軍。1999 年獲得 JT 杯冠軍。

大竹英雄棋風堅實，視角獨特，極度重視棋形結構，號稱「美學棋士」。他總共獲得了 48 個日本圍棋大賽的冠軍，是日本圍棋界藝術派領袖人物之一。2007 年任日本棋院副理事長。2008 年 12 月出任日本棋院理事長。著有《圍棋佈局技巧》等書。

6. 加藤正夫

加藤正夫，生於 1947 年 3 月 15 日，日本福岡縣人。1959 年入木谷實九段門下學棋。1964 年入段，同年二段，1965 年三段，1966 年四段，1967 年五段，1969 年六段，1971 年七段，1973 年八段。1978 年因成績優異而被日本棋院推舉為九段棋士。加藤正夫是大器晚成型的棋手。在 1976 年戰勝大竹英雄並奪得第 1 屆日本小棋聖戰冠軍之前，他曾先後八次在各種圍棋大賽的決戰中功虧一簣。

1976 年加藤正夫奪得十段戰冠軍之後，連續四屆衛冕成功。1977 年奪得本因坊戰冠軍，號本因坊劍正，並實現本因坊戰三連霸。1979 年間，加藤正夫連續獲得本因坊戰、十段戰、天元戰、王座戰、鶴聖戰五項桂冠，進入輝煌時期。1986 年時以王座戰八連霸，十一年間先後十次奪冠的傳奇紀錄獲得了日本名譽王座稱號。1987 年再度成為日本棋界的四冠王。2002 年時，他以 55 歲高齡出人意料地再奪本因坊戰冠軍。加藤正夫一生共獲得 47 個日本圍棋大賽冠軍，總計 5 次獲得日本棋院的秀哉獎，20 次獲得棋道獎，6 次獲得最優秀棋手獎。著有《中國流佈局》、

《圍棋攻防技巧》等書。

加藤正夫早年棋風好戰，長於直線攻擊與殺棋，一度被日本棋界稱為「劊子手」。後來隨著年齡變化，他的棋風又漸向細膩悠長方向轉變，搖身一變而贏得了「半目加藤」之美譽。2000 年日本棋院陷入財政危機之時，加藤正夫挺身而出擔任了全面管理棋院事務的副理事長一職，並在 2004 年時就任日本棋院理事長，對業已存在多年的日本大手合等比賽進行了大刀闊斧式的改革，極大地緩解了日本棋院的經濟赤字危機。

可惜天不假年，因患急性腦梗塞症，加藤正夫於 2004 年 12 月 30 日在東京去世。終年 57 歲。

7. 武宮正樹

武宮正樹，生於 1951 年 1 月 1 日，日本東京都人。他 9 歲時隨啟蒙老師田中三七一七段學棋。1965 年成為木谷實九段門下弟子，與石田芳夫、加藤正夫並稱木谷實門下「三羽烏」。1965 年入段，1966 年二段，1967 年三段，1968 年四段，1969 年五段，1970 年六段，1972 年七段，1975 年八段，1977 年晉升九段。1971 年武宮正樹獲得了第 15 屆首相杯戰冠軍。兩年之後，他再奪首相杯桂冠。1976 年，武宮正樹在第 31 屆本因坊戰決賽中戰勝石田芳夫，奪得本因坊頭銜，並號本因坊秀樹。1979 年獲得快棋選手權戰優勝。1980 年再獲本因坊戰冠軍。1982 年獲得第 1 屆 NEC 杯戰冠軍。1985 年至 1988 年實現本因坊戰四連霸。1988 年至 1989 年，武宮正樹連續獲得第 1 屆與第 2 屆富士通杯世界職業圍棋錦標賽冠軍。1989 年至 1992

年，他又連續包攬了第 1 屆至第 4 屆亞洲杯電視快棋賽的冠軍。1995 年，武宮正樹在第 20 屆名人戰決賽中戰勝小林光一，生平首次奪得名人戰桂冠。

武宮正樹的棋風開闊奔放，攻殺能力驚人，擅長於大規模經營中腹地域，在棋界享有「宇宙流棋士」之美稱，其氣勢磅礴的行棋風範深受棋迷喜愛。武宮正樹至今獲得的 24 個圍棋大賽冠軍，還遠遠不能說明他對圍棋藝術的貢獻。武宮正樹的棋今天被稱作宇宙流，或者是更為純粹的自然流，實際上代表著圍棋藝術的明天。一代大師藤澤秀行曾經感歎過：幾百年之後，我們這些人所下的棋都會被後代遺忘，唯有武宮正樹的棋譜才會永久流傳。

8. 小林光一

小林光一，生於 1952 年 9 月 10 日，日本北海道旭川市人。1965 年入木谷實九段門下學棋。後娶師姐木谷禮子為妻。其女兒小林泉美之夫為旅日臺灣棋手張栩。1967 年入段，同年二段，1968 年三段，1969 年四段，1970 年五段，1972 年六段，1974 年七段，1977 年八段，1979 年晉升九段。

小林光一棋風銳利，酷愛實地，形勢判斷準確，創有流行一時的「小林流佈局」。自 1977 年首次奪得天元戰冠軍以來，小林光一已拿下了 59 個日本圍棋大賽冠軍，其中最為輝煌的片斷是：1986 年至 1993 年在棋聖戰中八連霸，獲得日本名譽棋聖稱號。1988 年至 1994 年在名人戰中七連霸，獲得日本名譽名人稱號。1988 年至 1993 年在小棋聖戰中六連霸，獲得日本名譽小棋聖稱號。1997 年獲

得第 10 屆富士通杯世界圍棋錦標賽冠軍。小林光一曾任日本棋院副理事長等職。

9. 趙治勳

趙治勳，生於 1956 年 6 月 20 日，韓國漢城人，是韓國棋手趙南哲的侄子。1962 年 6 歲時去日本，進入木谷實九段門下學棋。1968 年入段，同年二段，1969 年三段，1970 年四段，1971 年五段，1973 年六段，1975 年七段，1978 年八段，1981 年晉升九段。

趙治勳棋風好戰，酷愛實地，長於治理孤棋。他至今已獲得 71 個日本圍棋大賽冠軍，是日本獲得冠軍頭銜最多的棋手。其中最為輝煌的片斷是：1989 年至 1998 年在本因坊戰中十連霸，獲得日本名譽本因坊稱號。1980 年至 1984 年在名人戰中五連霸，獲得日本名譽名人稱號。1991 年獲得第 4 屆富士通杯世界職業圍棋錦標賽冠軍。2003 年獲得第 8 屆三星杯世界圍棋公開賽冠軍。

二十七、當代韓國有哪些著名棋手？

1.趙南哲

趙南哲，生於 1923 年 11 月 30 日，韓國全羅北道人。1937 年赴日本學習圍棋，拜著名棋手木谷實為師，1941 年成為職業初段。1943 年返回朝鮮，開始致力發展本國圍棋事業。1946 年創辦漢城棋院，1950 年直接以三段資格參加了韓國職業棋界的首屆段位賽。1954 年四段，1955 年五段，1958 年六段，1959 年七段，1963 年八段，1983 年晉升九段。1955 年成立韓國圍棋總會。1968 年重建漢城棋院，並改名為韓國棋院。

趙南哲是韓國圍棋界的開山鼻祖，棋風典雅明快，既蘊含了日本各種圍棋流派的先進理論，又保持了韓國圍棋自身長於搏殺的力戰特色。他曾在第 1 屆至第 9 屆韓國國手戰中九連霸。在第 1 屆至第 7 屆韓國最高位戰中七連霸。在第 1 屆至第 4 屆韓國霸王戰四連霸。著有《圍棋概論》等書。

趙南哲在韓國享有極高聲譽，被譽為當代偉人之一。2005 年時被韓國政府授予文藝界最高勳章。2006 年 7 月 2 日，趙南哲在漢城去世，終年 83 歲。

2. 金寅

金寅，生於 1943 年 11 月 23 日，韓國全羅南道人。1958 年成為初段棋手。1959 年二段，1960 年三段，1961 年四段，1964 年五段，1966 年六段，1969 年七段，1974 年八段，1983 年晉升九段。他曾於 1962 年去日本，進入木谷實九段門下學棋。1963 年返回韓國。

金寅棋風平穩，屬於典型的本格派棋手。他於 1965 年起在韓國棋界確立金寅時代，曾在第 10 屆至第 15 屆國手戰中六連霸。在第 6 屆至第 12 屆霸王戰中七連霸。在第 1 屆至第 7 屆王位戰中七連霸。

金寅多年來一直擔任韓國棋院的常務理事，組織和參與了眾多國內外重要圍棋活動，聲名卓著。

3. 曹薰鉉

曹薰鉉，生於 1953 年 3 月 10 日，韓國漢城人。1963 年 10 月到日本，拜日本棋手瀨越憲作為老師。1972 年五段時因服兵役返回韓國。1967 年成為初段棋手，同年二段，1969 年三段，1970 年四段，1971 年五段，1974 年六段，1977 年七段，1979 年八段，1982 年晉升為韓國第一位九段棋士。

曹薰鉉棋風輕靈，步法快速，擅長於扭殺作戰與騰挪轉換，在韓國國內圍棋比賽中曾先後獲得 160 餘項大賽冠軍。曹薰鉉在世界大賽中也戰績輝煌，他曾於 1989 年獲得第 1 屆應氏杯世界職業圍棋錦標賽冠軍。1994 年獲得第 5 屆東洋證券杯世界職業圍棋賽冠軍和第 7 屆富士通杯世界

職業圍棋錦標賽冠軍。1997 年獲得第 8 屆東洋證券杯世界
職業圍棋賽冠軍。1999 年獲得第 1 屆春蘭杯世界職業圍棋
錦標賽冠軍。2000 年獲得第 13 屆富士通杯世界職業圍棋
錦標賽冠軍。2001 年獲得第 14 屆富士通杯世界職業圍棋
錦標賽冠軍和第 6 屆三星杯世界圍棋公開賽冠軍。2003 年

獲得第 7 屆三星杯世界圍棋公開賽冠軍。

李昌鎬是曹薰鉉門下唯一的弟子。

4. 李昌鎬

李昌鎬，生於 1975 年 7 月 29 日，韓國全羅北道全州
人。1984 年成為曹薰鉉的內弟子，1986 年成為初段棋手，
1987 年二段，1988 年三段，1989 年四段，1992 年五段，
1993 年六段，1995 年七段。1996 年被韓國棋院推舉為九
段棋手。

李昌鎬棋風穩重典雅，計算精密細緻，長於馬拉松式
的持久戰，在韓國國內圍棋比賽中曾先後獲得 140 餘項大
賽冠軍。李昌鎬在世界大賽中也創造了驚人的戰績，年不
滿 17 歲時即在世界大賽中初露鋒芒，1992 年獲得第 3 屆
東洋證券杯世界職業圍棋賽冠軍。1993 年獲得第 4 屆東洋
證券杯世界職業圍棋賽冠軍。1996 年獲得第 9 屆富士通杯
世界職業圍棋錦標賽冠軍和第 7 屆東洋證券杯世界職業圍
棋賽冠軍。1997 年獲得第 1 屆 LG 杯世界職業圍棋棋王賽
冠軍和第 2 屆三星杯世界圍棋公開賽冠軍。1998 年獲得第
9 屆東洋證券杯世界職業圍棋賽冠軍和第 11 屆富士通杯世
界職業圍棋錦標賽冠軍。1999 年獲得第 3 屆三星杯世界圍
棋公開賽冠軍、第 4 屆三星杯世界圍棋公開賽冠軍和第 3

屆 LG 杯世界職業圍棋棋王賽冠軍。2000 年獲得第 4 屆應氏杯世界職業圍棋錦標賽冠軍和第 5 屆 LG 杯世界職業圍棋棋王賽冠軍。2003 年獲得第 1 屆豐田杯世界職業圍棋王座戰冠軍和第 4 屆春蘭杯世界職業圍棋錦標賽冠軍。2004 年獲得第 8 屆 LG 杯世界職業圍棋棋王賽冠軍。2005 年獲得第 5 屆春蘭杯世界職業圍棋錦標賽冠軍。2007 年獲得第 3 屆中環杯世界圍棋錦標賽冠軍，成為最新的世界冠軍大滿貫獲得者。

137

此外，李昌鎬還多次獲得過亞洲杯電視快棋賽的冠軍。1990 年時，李昌鎬曾創下 41 連勝的輝煌紀錄。

5. 劉昌赫

劉昌赫，1966 年 4 月 25 日生於韓國，原為業餘棋手，9 歲時獲得全國少年圍棋賽冠軍。1979 年獲得全國業餘圍棋賽冠軍。1984 年時代表韓國參加了第 6 屆世界業餘圍棋錦標賽並獲得了亞軍。回國後投身於職業棋手生涯，並在當年成為職業初段棋手。1985 年二段，1986 年三段，1990 年四段，1991 年五段，1993 年六段，1995 年七段，1996 年與李昌鎬一起被韓國棋院推舉為九段棋手。

劉昌赫棋風華麗，擅長攻擊，1987 年開始在韓國棋界嶄露頭角，先後獲得 20 餘項韓國國內圍棋大賽冠軍。1993 年獲得第 6 屆富士通杯世界職業圍棋錦標賽冠軍。1996 年獲得第 3 屆應氏杯世界職業圍棋錦標賽冠軍。1999 年獲得第 12 屆富士通杯世界職業圍棋錦標賽冠軍。2000 年獲得第 5 屆三星杯世界圍棋公開賽冠軍。2001 年獲得第 3 屆春蘭杯世界職業圍棋錦標賽冠軍。2002 年獲得第 6 屆 LG 杯

世界職業圍棋棋王賽冠軍。

　　2006年劉昌赫出任韓國棋院常務理事之後，為當代韓國圍棋比賽制度的改革做出了重大貢獻。

6. 徐奉洙

　　徐奉洙，1953年2月1日生於韓國。從小自學成才，是韓國土生土長的圍棋大師。1970年成為職業初段棋手。1971年二段，1973年三段，1974年四段，1976年五段，1978年六段，1980年七段，1983年八段，1986年晉升九段。

　　徐奉洙棋風狂野好戰，生命力極度頑強，號稱「野草」。多年來，徐奉洙在各種韓國大賽中奪得20多個冠軍頭銜，並奪得了第2屆東洋證券杯國際圍棋賽與第2屆應氏杯世界職業圍棋錦標賽冠軍。

　　1997年在第5屆真露杯中日韓三國圍棋擂臺賽上代表韓國隊出場時，徐奉洙以驚人的九連勝佳績橫掃群雄，以一人之力包辦了幾乎全部擂臺賽事。

二十八、世界上有哪些重要的圍棋組織？

139

1. 中國棋院

中國棋院成立於 1992 年 3 月 15 日，是中國最大的棋牌類活動管理組織。

中國棋院，隸屬於國家體育總局下屬的棋牌運動管理中心。下分為圍棋部、象棋部、國際象棋部、橋牌部、綜合開發部、網路事業部、外事部、財務部、後勤部、辦公室等部門。

中國棋院是中國棋牌類運動的綜合性訓練基地和競賽場所，直接負責組織與管理國家圍棋隊和國際象棋國家隊的集訓任務。中國棋院在組織與承接各項棋牌運動的國內國際重大比賽之外，還要積極推動和指導各地方分院與俱樂部的群眾性棋牌類活動。

作為中國棋牌類活動的最高領導機構，劉思明現任棋牌運動管理中心主任兼院長。副主任為范廣升、陳澤蘭。黨委書記為褚波。歷任中國棋院院長為陳祖德、王汝南和華以剛。

中國棋院坐落於北京市天壇東路南端，緊鄰南二環路，地理位置十分優越。

中國棋院的主體建築為六層，總建築面積 1 萬多平方公尺。在地下室、一層、二層、四層中間各有一個 400 平方公尺的大廳，既可用來舉行各種文化娛樂活動，也可作

為棋類比賽賽場或大型會場。兩個比賽大廳可同時容納數百人比賽和掛盤講解。棋院各層環繞賽場大廳的其他房間可作為普通和高級對局室，為棋牌集訓隊的日常訓練和比賽創造了良好條件。餐廳與客房可為來中國棋院參賽及訓練人員提供舒適的環境和完善的服務。

2. 日本棋院

日本棋院，是日本民間規模最大的圍棋活動管理組織。

日本棋院成立於 1924 年，由當時民間圍棋組織本因坊門、裨聖會和方圓社等三大派勢力聯手，在財閥大倉喜七郎的支持下合併而成。日本棋院總部位於東京都千代田區，下設東京本院與八重洲中央圍棋會館，在名古屋和大阪設有日本棋院中部總本部和關西總本部，並在全國各地建立了為數眾多的圍棋支部，下轄職業棋士約 300 名。

日本棋院總部下設涉外部、財務部、出版部、普及事業部、網路事業部、總務人事部、經營企畫室等業務部門。圍繞著在日本大眾中普及圍棋之目的，主要從事組織各種圍棋比賽，培養日本棋院院生和後備人才，推廣和開展圍棋普及活動，促進圍棋國際交流，出版圍棋報紙與雜誌，發行圍棋書刊，向愛好者授予圍棋段位證書，開發與出售各種棋具及紀念品等活動。

日本棋院為財團法人組織，其最高領導總裁一職，通常由社會知名人士出任。日本棋院的實際管理機構為理事會。日本棋院理事會設理事長與副理事長各 1 人，常務理事 7 人。理事會與下屬的評議員會，監事會，事務局一起領導日本棋院的日常工作。現任日本棋院理事長為大竹英雄。

1950 年時，以橋本宇太郎為首的關西部分棋士脫離日本棋院，創辦了財務獨立的日本關西棋院，成為日本民間第二大圍棋組織。

3. 韓國棋院

韓國棋院，是韓國民間規模最大的圍棋活動管理組織。

141

韓國棋院成立於 1955 年，坐落於韓國首都首爾市城東區弘益洞。

韓國棋院為財團法人組織，其活動資金來源於企業的贊助。

韓國棋院的本部設在首爾，另在大田、光州等 5 個地區設有地區本部。除了地區本部之外，棋院在全國各道還設有地區支部。這些星羅棋佈的地區支部，形成了一個密佈全國的圍棋網。

韓國棋院的最高領導總裁帶有掛名性質。總裁下設的理事會和理事長是韓國棋院的實際領導機構和負責人。韓國棋院的理事會共由 28 人組成，其中多數由社會各界知名人士兼任。韓國棋院理事會下設的事務局，才是韓國棋院日常事務的執行機構。

韓國棋院事務局主要負責管理的事項有：組織各種圍棋比賽，進行國際圍棋交流，培養棋院研究生，開展大眾圍棋普及活動，出版圍棋報刊與圖書，支援社會上各種團體舉辦的圍棋活動，利用網路等最新資訊管道向大眾提供服務等等。

韓國棋院作為民間圍棋管理機構，雖然已有多年積累形成的管理制度和比賽規程，但是，棋院對於下屬 200 多

名職業棋手的管理比較鬆散，並不強求棋手要參加哪些比賽，棋手大可來去自由。據不完全統計，目前韓國大約有700萬圍棋人口，全國共有1000個以上的民間圍棋教室，每年約有10萬名兒童加入圍棋教室學棋。韓國棋院透過春秋兩季的圍棋入段選拔賽、兩次全國職業圍棋選手選拔賽、研究生入段選拔賽、女棋手選拔賽等手段，每年可允許10名新人進入韓國職業圍棋行列。

4. 國際圍棋聯盟

國際圍棋聯盟是在全世界開展和推廣圍棋活動的國際性組織。

國際圍棋聯盟成立於1982年3月，總部設在日本東京。

國際圍棋聯盟以東亞地區中日韓三國為核心力量，初成立時有28個國家與地區的代表參加。截至目前為止，國際圍棋聯盟在全世界已擁有71個會員協會。

國際圍棋聯盟的現任主席是日本的岡部弘。秘書長為重野由紀。

2005年時，國際圍棋聯盟得到了國際單項體育聯合會總會的認可，成為其會員組織，從而扮演起世界圍棋運動管理機構的角色。

國際圍棋聯盟的宗旨是：推動國際圍棋事業進步，增強各國棋手之間的友誼，促進世界圍棋活動逐步向正規化與組織化的方向發展，爭取早日加入國際奧林匹克大家庭。

國際圍棋聯盟組織的具體活動有：發行圍棋刊物與圖書，舉辦每年一屆的世界業餘圍棋錦標賽和世界男女混合雙人圍棋賽，舉辦每四年一屆的世界智力運動會圍棋比賽等。

5. 國際智力運動聯盟

國際智力運動聯盟是獲得國際單項體育聯合會總會（GAISF）支持、具有國際地位的體育聯盟組織。國際智力運動聯盟由世界橋牌聯合會（WBF）、國際象棋世界聯合會（FIDE）、國際圍棋聯盟（IGF）和世界國際跳棋聯合會（FMJD）四個國際體育單項組織共同組成。

國際智力運動聯盟成立於 2005 年 4 月 19 日，至今已集合了 400 餘個國家和地區的聯盟，在全世界擁有約 5 億個會員和參與者。現任國際智力運動聯盟主席是喬斯•達米亞尼。

附記：

1. 中華民國圍棋協會

成立日期：民國 77 年 11 月 27 日

宗旨：本會以提倡棋道、敦睦會員友誼、建立社會正
　　　當智育活動、發揚固有文化為宗旨。

地址：台北市信義路三段 166 號 2 樓

電話：（02）2705-0615　　2705-8349

傳真：（02）2702-6845

直屬棋院地址：台北市信義路三段 200 號 4 樓

直屬棋院電話：（02）2707-1779　　2707-9738

2. 台灣圍棋發展協會

會址：104-56 台北市中山區長安東路二段 52 號 3 樓

電話：（02）2567-2468

傳真：（02）2522-3819

服務信箱：tw.go@msa.hinet.net

二十九、中國圍棋選手在首屆世界
智力運動會上表現如何？

第一屆世界智力運動會於 2008 年 10 月 3 日至 10 月 17 日在中國北京舉行，共有來自 150 多個國家的 2500 多名選手參加了橋牌、象棋、國際象棋、圍棋和國際跳棋五個大項共 35 個小項的比賽。

中國選手在首屆世界智力運動會圍棋六項比賽中共獲得了三塊金牌一塊銀牌一塊銅牌，可謂有得有失。

從總體上看，中國男子棋手發揮欠佳，中國女子棋手戰績輝煌。

在圍棋女子個人賽中，中國小將宋容慧表現極為出色。在隊友芮乃偉和曹又尹早早地在八強戰中被淘汰出局的不利態勢下，宋容慧臨危不亂，勇挑重擔，連勝日本佃亞紀子五段、韓國朴志恩九段和韓國李玟真五段三名強手，為中國隊奪得了至關重要的圍棋女子個人賽金牌。

在圍棋女子團體賽中，代表中國女隊出場的三位棋手鄭岩、王祥雲與唐奕團結一心，奮勇出擊，連續以 2：1 的總成績戰勝了日本隊與韓國隊，為中國隊奪得了圍棋比賽的第二塊金牌。

在圍棋混合雙人賽中，中國選手黃奕中與範蔚菁凶穩兼顧，配合默契，於決賽中力壓台灣強手周俊勳與謝依旻，為中國隊奪得了圍棋比賽的第三塊金牌。

　　在男子個人比賽中，中國隊共有6位棋手出場，不料在預賽中就有周睿羊與陳耀燁二人被淘汰出局。在八強戰中，劉星負於隊友王檄，古力負於韓國棋手姜東潤。在半決賽中，李哲負於姜東潤，王檄又負於韓國棋手朴正祥。結果，姜東潤與朴永祥分獲冠亞軍。李哲獲得第三名。

145

　　在男子團體賽中，由常昊、孔傑、謝赫、朴文堯、丁偉和王磊組成的中國男隊功虧一簣，在決賽中1：4不敵韓國隊，僅獲得一塊銀牌。

　　在業餘公開組比賽中，代表中國出場的三名棋手同樣戰績欠佳。范蘊若在小組賽階段即遭淘汰。胡煜清在八強戰中輸給了韓國棋手李勇熙。王琛在半決賽中輸給了韓國棋手咸泳雨。最後，朝鮮棋手趙大元獲得了業餘公開組的冠軍。

三十、怎樣開始下圍棋？

下圍棋的基本規則

初學圍棋的人必須要先瞭解以下幾條有關圍棋下法的基本規則：

圍棋通常由兩個人進行對局。對局時一方執黑棋，另一方執白棋。

圍棋應該從空棋盤開始對局。

在現代圍棋對局中，執黑棋的一方先下子，執白棋的一方隨後下子。

圍棋對局時，雙方應該輪流在棋盤上下子。每方每次只能在棋盤上下一個子。

棋手在圍棋對局中，必須要將己方的棋子下在棋盤的交叉點上。

棋子下在棋盤上之後就再也不能移動，直至終局。

對局雙方可自由地在棋盤上下子，並根據己方的意願相互圍地，直至終局。

終局計算勝負時，圍得地多者勝。

圍棋中「氣」的概念

（一）「氣」是圍棋棋子的生命

圍棋棋盤上的每一個棋子都有自己的「氣」。

「氣」是圍棋棋盤上每一枚棋子的生命。

無論是哪一方的棋子，一旦沒有了「氣」，就將處於死亡狀態，就要立即被對方從棋盤上移出。

（二）圍棋棋盤上單枚棋子的「氣」

147

那麼，到底什麼是圍棋棋子的「氣」呢？

棋盤上每一個與對方棋子互不相鄰的棋子，都擁有四個相鄰的空白交叉點，也就是說，都擁有四口「氣」。

下面，來看看圍棋基本理論中關於單枚棋子的「氣」的說明圖例。

圖 1：本圖中的黑子與白子周圍，標明 A、B、C、D四個符號的地方，就是它們的四口「氣」。

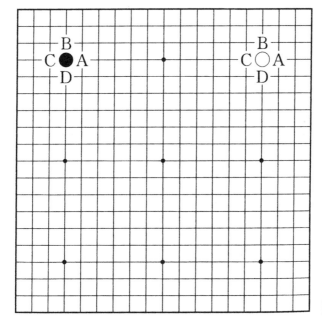

圖1

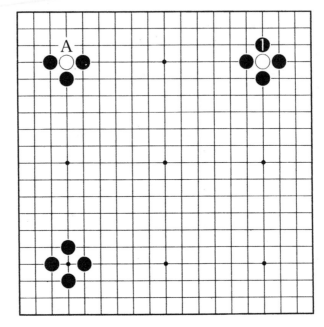

圖2

圖2：左上白棋一子已被三枚黑子包圍，只在 A 位還有一口氣，處境十分危急。

右上黑1落子之後，被圍攻的白棋一子因無「氣」而被殺死。

左下是白棋一子被提出盤外之後，棋盤上出現的新情況。

（三）圍棋棋盤上多枚棋子的「氣」

圍棋棋盤上多枚棋子的「氣」，與單枚棋子「氣」的情況大不相同。

在通常情況下，如果有一方的兩枚棋子或多枚棋子相互之間緊密連接在一起，它們的「氣」就會因大家共有而變得多了起來。

圖3：本圖中黑子周圍的英文符號，代表著黑子現有的氣數。

在左下與右下的圖例中，黑棋的「氣」並不像預想中那麼多，這是因為有棋子擋住了友軍出路的緣故。

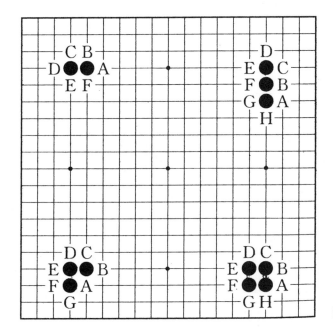

圖3

（四）有「氣」則生，無「氣」則死

有「氣」則生，無「氣」則死，是圍棋實戰對局中最為重要的基本規則之一。

初學圍棋的人，必須學會「寬氣」技巧，用以避開對方的追殺。

圖4：本圖中的黑子面對白棋的圍攻，要趕快逃跑。

150

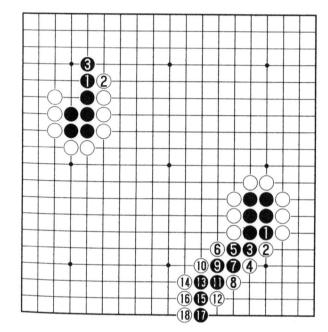

圖 4

　　左上黑 1 是正確的逃跑方法。黑棋每多逃一個子，就
可以多寬出兩口「氣」，白棋很難繼續追殺黑棋。

　　右下黑 1 是錯誤的寬氣方法。白 2 打之後，沒能寬出
「氣」來的黑子遭到了白棋的追殺。

「吃子」的基本概念

　　「吃子」是圍棋最重要的基本技術之一。

　　絕大多數初學者往往是從學習如何在棋盤上「吃子」
開始，以後才逐步地迷上了圍棋。

（一）「吃子」的理論基礎

　　在棋盤上堵死對方棋子所有的「氣」，也就是堵死對

方棋子所有的出路，並將其清理出棋盤之外，這就是圍棋對局中的「吃子」。

前面已經提到過了，無論是哪一方，位於棋盤中央的每顆棋子都自然地擁有四口「氣」。因此，要想把對方棋子這四口「氣」都堵死，也就是說要想吃掉這顆棋子，發動「吃子」作戰一方的棋手，至少要花費四手棋。

151

圖5：這是白方在中央吃掉黑一子的經過。如圖所示，白方在棋盤上連走白1、白3、白5、白7四步棋，總算最終堵死了中央黑子的全部「氣」，吃掉了這枚黑子，並可立即將其清理出棋盤之外。但是，趁白棋在中央吃子時，黑2至黑8連占了四個角。這樣去吃子，白棋是否合算還有待於研究。

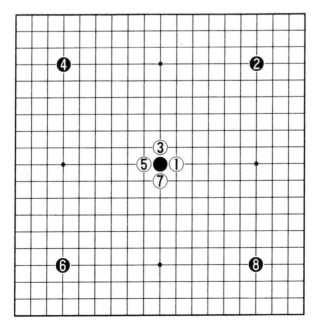

圖5

（二）在棋盤各處吃子的難易程度

雙方在棋盤的角上進行對殺戰鬥時，由於有兩條棋盤端線在角部相交，故此，無論是哪一方的棋子，都會被棋盤的端線自然地堵死兩口「氣」。

圖6：本圖是黑棋分別在角部、邊上與中央吃子的範例。

借助於兩條棋盤端線的幫忙，黑棋只花兩步棋即可吃掉角裏的一枚白子。

在邊中一帶的吃子戰鬥中，由於只能靠一條棋盤端線幫忙，黑棋要花三步才能吃掉邊上的一枚白子。

在中央一帶的戰鬥中，黑棋至少要走四步，才能吃掉

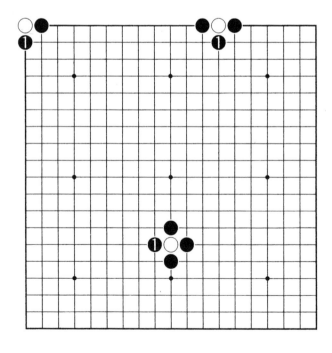

圖6

一枚白子。

由此可知，在棋盤的角部「吃子」最為容易。

在棋盤的邊上吃子要稍難一些。

在棋盤的中央吃子最為困難。

「吃子」的基本技巧

153

相對於「吃子」而言，逃跑的一方想要擺脫棋子被吃的命運，就要容易得多。

所以，要想在圍棋對局中成功地完成「吃子」，發動進攻作戰的一方，就必須要掌握一些在局部戰鬥中「吃子」的基本技巧。

（一）掌握「叫吃」的方向

發動進攻作戰的一方，在運用優勢兵力圍困住對方的棋子之後，如何正確地掌握「叫吃」的方向，防止對方的棋子逃跑，這一點，往往會關係到整個攻擊作戰的成敗。

圖7：上方變化中，黑1從這個方向「叫吃」，是正確的殺棋選擇。在此之後，白2如果逃跑，黑3就可以利用棋盤的端線繼續追殺，不讓白棋寬出「氣」來。結果，走投無路的白棋終歸將被殺。

下方變化中，黑1從這一個方向「叫吃」是錯誤的選擇。如圖白2連回之後，黑棋就將一無所獲。

圖8：在圖的上半部分，黑1從這個方向「叫吃」白棋一子，作戰手法正確。接下來，白2如果企圖逃跑，則黑3可以利用棋盤的端線追上去「叫吃」，白棋無處可逃。

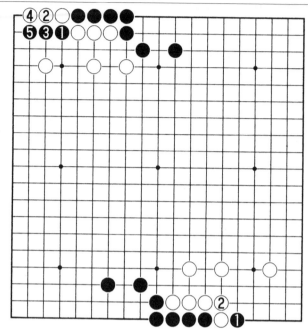

圖7

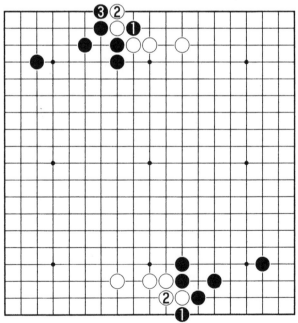

圖8

在圖的下半部分，黑 1 從這邊「叫吃」是錯誤的行棋手法，這步棋無異於放虎歸山。如圖白 2 與友軍取得聯絡之後，黑棋等於是白白地幫對手補了中斷點。

按照「叫吃」的不同手段，我們可將利用相鄰之子吃掉對方棋子的作戰手法分為以下類型：「雙叫吃」、「關門吃」、「征吃」、「枷吃」、「撲吃」等等。

（二）「雙叫吃」

「雙叫吃」是實戰中經常會出現的一種「吃子」手段。

「雙叫吃」的特點是利用己方相鄰之子，同時對對方兩處棋子形成「叫吃」狀態。其必然到來的結局是，逼迫對方放棄其中一隊被「叫吃」的人馬。

圖 9：這是實戰中經常出現的三種「雙叫吃」圖形。

在黑 1「叫吃」之後，由於白棋無法同時兼顧兩方弱點，黑方總能吃到一處白子。

（三）「關門吃」

「關門吃」在圍棋術語中又名「悶吃」，其用意為，此「叫吃」手段將有如關門打狗一樣圍困住對方的棋子，使其無路可逃。

圖 10：這是實戰中比較典型的三種「關門吃」手段。

黑 1 從正確的方向施展「關門吃」手段之後，被黑棋圍困住的白棋將無路可逃。

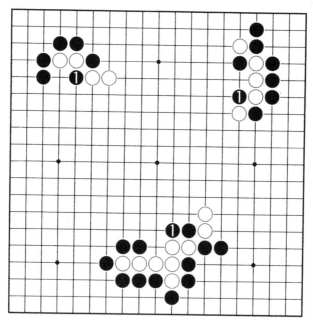

圖 9

圖 10

（四）「征吃」

「征吃」在圍棋實戰中運用頻率最高，也是棋形最為好看的一種「吃子」手段。

圖 11：這是比較簡單的「征吃」圖形。黑 1 打後，白 2 如果硬逃，雙方變化到黑 47，最終形成了「關門吃」，白棋再也無路可逃。

本圖中白子左扭右拐，卻始終不能擺脫黑方的連續追殺，故此，「征吃」的手段又形象地得名為「拐羊頭」。

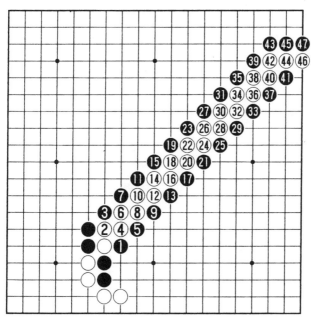

圖 11

圖 12：「征吃」對方的棋子時必須要注意「打吃」的方向。

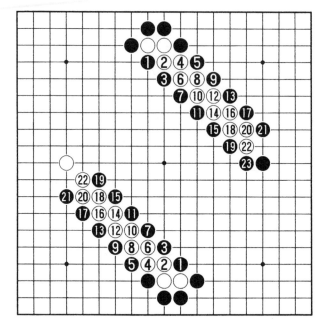

圖12

本圖上方變化中，黑1從這邊「征吃」白子方向正確，白棋無路可逃。

本圖下方變化中，黑1這步棋選錯了「打吃」的方向。以下雙方進行至白22，由於在棋盤的左方有白子接應，白棋即可逃出。

（五）「枷吃」

「枷吃」在圍棋術語中又名「方吃」，二者皆喻其手法可有效地於方陣之中圍困住對方的棋子，使其無法脫逃。

有趣之處是，在「征吃」手段不能奏效時，「枷吃」的手段卻往往會馬到成功。

圖13：這是實戰中經常出現的三種「枷吃」手段。

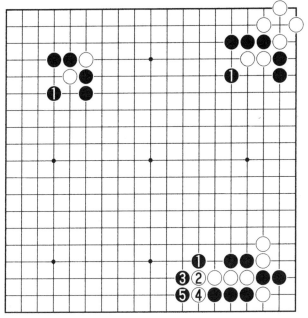

圖 13

　　類似本圖下半部分黑 1 這樣的「枷吃」巧手，在圍棋術語中還有一個漂亮的名字，叫做「送佛歸殿」。

（六）「撲吃」

　　「撲吃」也是圍棋對局中經常會出現的吃子手段。

　　「撲」是一個專用的圍棋術語，意為撲入對方口中送吃，含有置之死地而後生之意。

　　「撲吃」手段的理論基礎，來源於圍棋規則中，「雙方假如同時氣盡，則由主動造成這一狀態的一方提取對方氣盡之子」這條規定。

　　在圍棋實戰中，經常會出現雙方糾纏在一起進行複雜對殺的情況。

在許多場合，雙方兩塊糾纏在一起進行對殺之棋，相互緊氣之後的結果，往往是有一方僅僅快一口「氣」吃掉對方。這時，就會出現「雙方同時氣盡」的現象。

圖 14：這是圍棋實戰中最為典型的三種撲吃手段。

黑 1 在左上「撲吃」之後，白棋雖然還可以在右上部分的 2 位進行掙扎，並將黑 1 一子提掉，但下一步，黑棋再走於 3 位，即可利用「雙方同時氣盡，則由主動造成這一狀態的一方提取對方之子」這條圍棋基本規則，將白棋數子吃掉。

本圖左下部分是又一種類型的「撲吃」。黑 1 撲入之後，黑棋已經構成了與前圖相似的「撲吃」形狀，白棋數子將因自身氣緊而被黑棋殺死。

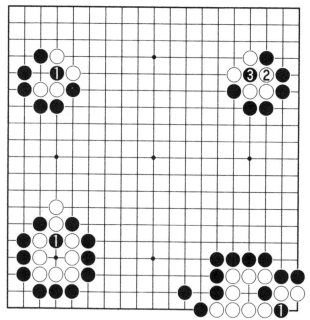

圖 14

本圖右下是一個利用「撲吃」手段殺掉對方整隊棋子的經典範例。

黑 1 撲入送吃是妙棋，至此，黑棋在左右兩側同時形成了「倒撲」作戰。白棋無論去提哪一側的黑子，下一步棋，黑方都可以利用典型的「倒撲」手段再提回來，並將全隊白棋置之於死地。

類似本圖右下黑 1 這樣的殺棋手段，在圍棋術語中叫做「雙倒撲」。

活棋與死棋

「有氣則生，無氣則死」，是圍棋規則方面最為重要的基本理論。

現在，讓我們來看看在圍棋對局中，什麼樣的棋是活棋，什麼樣的棋是死棋。

（一）兩眼活棋的定義與眼的種類

在圍棋入門教學中，關於什麼是活棋的最為通俗易懂的定義是：

凡是具有兩隻或兩隻以上完整的「眼」棋子就是活棋。

以上定義中所提到的「眼」，是圍棋對局中最常用到的專用術語之一。

所謂的「眼」，實際上，就是棋盤上被某一方用棋子圍住的一處空白交叉點。

在實戰對局中，棋盤上的「眼」又有許多種分類：

棋子圍住盤面上一處交叉點的「眼」，叫做「小眼」。

棋子圍住盤面上多處交叉點的「眼」，叫做「大眼」。

棋子完整地圍住盤面上一處交叉點的「眼」，叫做「真眼」。

棋子不完整地圍住盤面上一處交叉點的「眼」，叫做「假眼」。

為什麼說活棋就一定要有兩隻或兩隻以上完整的「眼」呢？

這是因為，具有兩隻完整的「眼」的棋符合「有氣則生」的基本規則，它永遠也不會被對方吃掉。

圖15：只有一隻「眼」的棋子，無論它的「氣」有多長，只要它被對方包圍住了，早晚都要被對方吃掉。

本圖中即為實戰中經常會出現的三種死棋狀態，各處白棋雖然還有外「氣」，但終歸只有一隻「真眼」，白棋

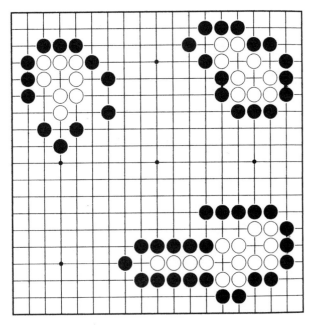

圖15

無法成活。

　　圖 16：本圖中的三處黑棋都具有兩隻完整的「眼」，故此都是活棋。

　　為什麼無論白棋在外側包圍得如何嚴密，白棋都無法吃掉這幾塊黑棋呢？

163

　　這是因為根據圍棋的基本規則，雙方必須輪流在棋盤上下子，每方每次又只能下一步棋。這樣一來，每次只能下一步棋的白方就沒有辦法同時去破壞本圖中黑棋的兩隻「眼」，也就是說，白方沒有辦法同時收緊黑棋內部的兩口「氣」，自然也就不能吃掉黑棋了。

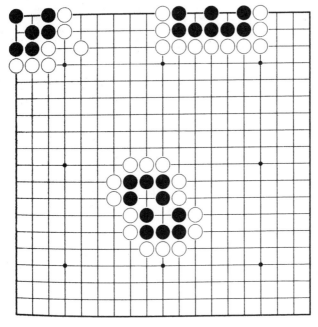

圖 16

　　圖 17：這是實戰中黑方點眼殺棋的幾種範例。

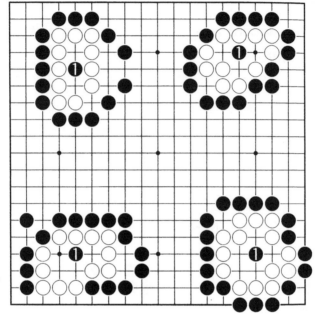

圖 17

　　黑 1 破眼進攻之後，整隊白棋就只剩下了一隻「眼」，各處白棋都將被黑棋殺死。

（二）「雙活」

　　「雙活」是一種特殊形態下的圍棋死活圖形。

　　在圍棋對局中，雙方的棋子互相包圍，有時會形成一種特殊的對峙局面：

　　在局部戰鬥中，黑白雙方的兩隊棋子都不具備兩隻眼，卻又都無法殺死對方。這種雙方棋子特殊的對峙局面，在圍棋術語中叫做「雙活」。

　　圖 18：這是實戰對局中形成「雙活」的幾種範例。

　　本圖左上是「無眼雙活」之形，雙方的棋子連一隻

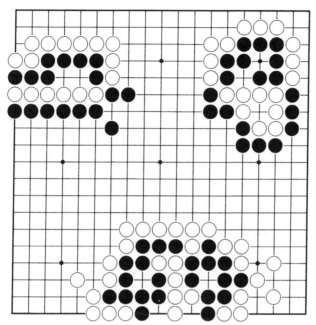

圖18

「眼」都沒有，但又都不是死棋。這是因為在雙方兩塊被圍困的棋子中間，正好存有兩口「公氣」。此時，任何一方又都不敢在這兩口「公氣」中的任何一處下子，否則，自己的一塊棋反要被對方吃掉。

本圖右上是「有眼雙活」之形，相互圍困的黑白兩塊棋各自只有一隻「眼」，但巧的是，在這兩塊棋之間，正好有一口「公氣」。此時，誰要是貪心地想通過把子下在「公氣」上去「叫吃」對方，則自己的棋子也將沒「氣」了，反而要被對方吃掉。所以，雙方在此處都只能明哲保身。

在千變萬化的圍棋對局中，有時候，「雙活」還會以更加奇妙的形態出現。

本圖下方出現了精巧的「三活」形態。

如圖所示，黑方的兩塊棋各有一隻「眼」。白方嵌入黑方兩塊棋之間的幾個子卻連一隻「眼」也沒有。但是，由於誰也不敢在「公氣」中下子，本圖中雙方的三塊棋卻正在共用和平。

166

本圖中黑白雙方在局部戰鬥中僵持不下的棋形，在圍棋術語中叫做「三活」。

活棋、死棋與「雙活」，是所有棋手在圍棋實戰對局中每時每刻都要遇到的重要課題。

「劫」的基本理論

圍棋的基本規則，從總體上看，其內容還是比較容易理解的。

然而，圍棋規則中最為複雜和抽象的兩項內容：關於「禁著點」與「劫」方面的理論表述，卻具有相當之大的技術難度。

（一）「劫」的種類

利用「劫」與對方進行戰鬥的全過程，在圍棋術語中叫做「打劫」或者「爭劫」。

圖19：黑1主動將己方的棋子放入對方相鄰「虎口」的下法，在圍棋術語中叫做「撲劫」。白2提取對方在己方「虎口」內棋子的下法，在圍棋術語中叫做「提劫」。

白2提劫之後，黑棋不得立即在1位反提白子。

黑1「撲劫」時，白2也可以不立即「提劫」而在本圖左下去擴張外勢，以下雙方進行至白4，局部劫爭的價

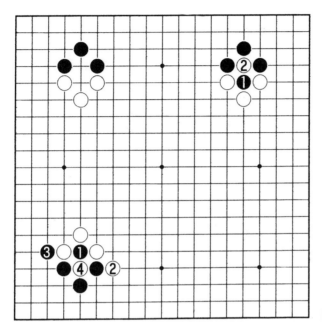

圖19

值擴大了。

　　根據「劫」的種類，圍棋界制定了許多專用的術語。

　　圖20：白棋在左上叫吃黑棋一子時，黑1明明可以接回一子卻不接，故意在局部戰鬥中做成等待對方「提子」的「虎口」形狀的下法，在圍棋術語中叫「做劫」。

　　黑1在右上將業已被己方佔領的「虎口」交叉點，用己方的子填上，這在圍棋術語中叫做「粘劫」或者「接劫」。

　　黑1在左下以破壞對方與己方相鄰「虎口」形狀來結束圍繞著「劫」而進行的戰鬥，在圍棋術語中叫做「消劫」。

　　能一邊吃掉對方外側的棋子一邊解消劫爭，是擴大劫爭戰果的最佳途徑。

圖 20

（二）怎樣在圍棋對局中「打劫」

以上談到的都是關於「劫」在圍棋對局中可能出現的各種形態。

下面，我們來看看應該如何在圍棋對局中「打劫」。

關於「打劫」，圍棋規則中有一條特殊規定：對於本方提劫之子，對方不能馬上提回，至少必須間隔一步棋，對方才能將劫提回。

圖 21：這是最為普通的「打劫」進程。

黑 1 提劫之後，白 2 不能立即在此處返提，而必須到棋盤上別的地方去走一步棋，例如在本圖中的 2 位沖威脅要吃黑角。待到黑 3 應後，白方才可以回到 4 位提劫。而

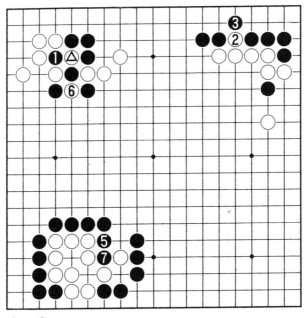

圖 21

④＝❶

在此之後，就該輪到黑5這步棋不能立即在1位提劫了。黑5找劫材時，白6解消劫爭。於是，黑7吃掉下邊白棋，雙方形成了轉換。

（三）禁止立即返提劫爭與「禁著點」

圍棋規則中為什麼要制定關於禁止立即返提劫爭的特殊規定呢？

其道理並不難懂。

通俗一點來講，假如圍棋規則上沒有這條「提劫之後對方不能馬上提回」的規定，雙方勢必會圍繞著劫爭反覆地提來提去，棋局就永遠也不能結束了。

為了防止對局雙方沒完沒了地在棋盤上互相送死，在

中國與日本的圍棋規則上還專門設置了關於「禁著點」的
規定。

　　圖 22：這是常見的幾種「禁著點」圖形。在棋盤上 A
位之處，均為白棋一方的「禁著點」。

對局結束與勝負

　　當對局雙方確立了棋盤上黑白地域的最終疆界，棋局
上再也不會出現變化時，對局即告結束，雙方將進入數子
定勝負的收尾階段。

　　許多時候，由於看清楚棋盤上雙方的地域對比差距太
大，落後的一方往往會不等劃清最終地域疆界而中途認
輸，對局也將就此結束。

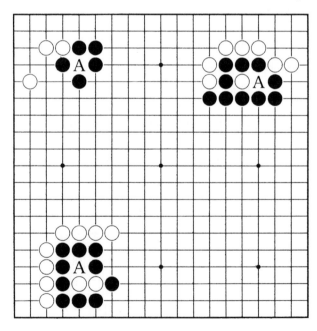

圖 22

圖 23：這是高手之間的實戰對局棋譜。當對局進行到 164 手時，黑棋一方因實地不足而主動認輸，棋局就此結束。

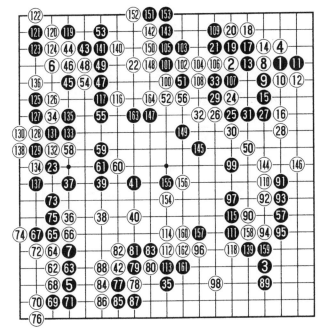

圖 23

圖 24：這是雙方徹底劃清地域疆界之後才終止對局進程的實戰範例。如圖進行至白 252 手，雙方進入數棋階段。由於比賽規定黑棋要還給白棋三又四分之三子，結果白勝四分之一子。

圍棋開局理論初步

（一）「金角銀邊草肚皮」

圍棋對局的通常進程是：黑白雙方都是先占角，後占

172

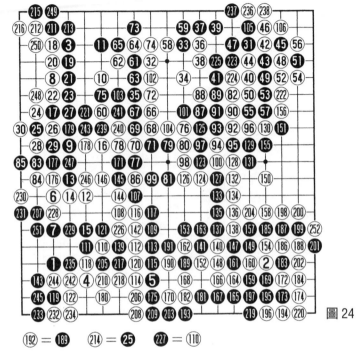

圖 24

⑲²=⑱⁹ ㉔=㉕ ㉗=⑩

邊，最後才去爭奪中腹。

　　為什麼絕大多數棋手在對局中都會遵循著這樣的進程
下子呢？這是因為，在圍棋對局中，要想在棋盤的角部、
邊上與中腹圍空，其難度大不相同：

　　佔領棋盤四個角部的地域最為容易。

　　佔領棋盤四條邊上的地域稍有技術難度。

　　佔領棋盤中腹一帶地域的技術難度最大。

　　出現這種現象的最根本理論原因是：

　　圍棋的每一枚棋子，在棋盤的各個部分，其所能夠發
揮出的圍空效率有高低差別之分。

　　黑棋只用花費兩枚棋子，就可以圍好棋盤角上的一處

空白交叉點。

黑棋需要花費三枚棋子，才可以圍好棋盤邊上的一處空白交叉點。

黑棋必須花費四枚棋子，才可以圍好棋盤中腹的一處空白交叉點。

173

也就是說，在圍棋對局中，棋子在棋盤各個局部圍空時出現的效率差異是：

棋子在棋盤的角部圍空效率最高。

棋子在棋盤的四條邊上圍空效率偏低。

棋子在棋盤的中腹圍空效率最差。

眾所周知，圍棋對局的勝負，最終決定於對局雙方所圍地域的多少。

故此，為了能夠搶在對手前面多圍空，對局雙方通常都會先行搶佔棋子圍空效率最高的四個角，然後再進駐棋子圍空效率偏低的四條邊，最終雙方才會去爭奪棋子圍空效率最低的中腹。

古代圍棋諺語中的「金角銀邊草肚皮」，實際上是在用通俗的語言向初學者表明上述的圍棋棋理。

（二）棋盤邊上的開拆與分投

在圍棋對局中，開拆與分投是一對相輔相成的作戰手段。

開拆與分投的作戰地點，是在棋盤的四條邊上。

在棋盤的邊上拓展己方棋子的組合勢力不斷延伸，在圍棋術語中叫做開拆。

在棋盤的邊上阻礙對方棋子的組合勢力發揮威力，在

圍棋術語中叫做分投。

1. 開拆的重點

開拆的側重點，要優先考慮搶佔雙方勢力消漲的分界線。

圖 25：黑 1 關係到上邊一帶雙方的勢力消漲，是恰到好處的開拆要點。與此相對應，白 2 關係到雙方在右邊一帶勢力的消漲，也是一步必爭的開拆要點。在此之後，黑 3 與白 4 各取所需。

黑 1 在上邊一帶開拆之後，白 2 假如先占下邊 3 位大場，其價值雖然也不小，但是，從全局的戰略角度來考慮，白棋卻是走錯了行棋方向。一旦被黑 3 佔據到右邊 2

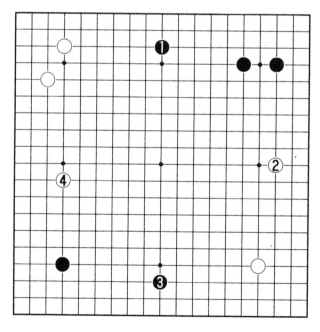

圖 25

位好點之後，黑棋將在右上一帶構成絕好的兩翼張開之形，有望輕鬆地圍成大空，這個作戰結果對白棋不利。

圖 26：黑 1 搶先在右邊一帶開拆，其價值不如先占上邊。白 2 在上邊開拆之後，連帶又產生了在 A 位繼續開拆的好點。黑 3 雖然也是好點，但這樣下，黑棋在全局中的行棋步伐畢竟慢了半拍。如圖演變至白 6，白棋佔據到左邊一帶足以決定雙方勢力消漲的開拆要點之後，白棋形成了兩翼張開的龐大陣形。在此之後，黑棋假如設法去對左上一帶的白棋大形勢進行破壞，黑棋就很容易在中盤戰鬥中陷入被動。

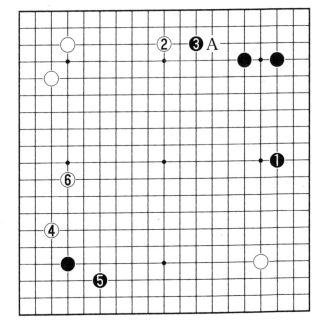

圖 26

2. 開拆的原則

如何才能結合自身的勢力背景，選擇好開拆的幅度？

這裏可以提供一個歷代相傳的開拆密訣，就是「立二拆三」原則。

所謂的「立二拆三」原則，簡單地說，就是己方在三路以上有兩個子高度的勢力時，開拆時就可以選擇拆三。

圖27：黑棋在上邊一帶有兩個子的勢力，故此，遵循「立二拆三」的開拆原則，黑1這步棋可以恰如其分地去上邊一帶拆三。

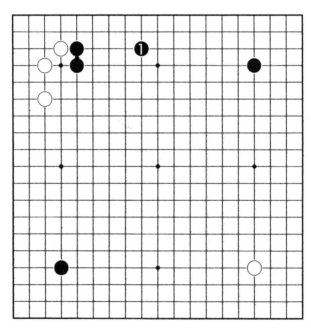

圖27

　　圖 28：黑棋在左邊三路以上的這兩個子，也可以看做是「立二」的棋形。故此，黑 1 在左邊一帶的開拆，並無不妥之處。

　　在正常的佈局階段，「立二拆三」的開拆原則可以順理成章地延伸成「立三拆四」，或者是「立四拆五」。這些都是符合圍棋棋理的推斷。

177

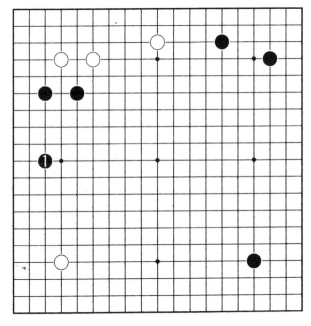

圖 28

　　圖 29：白 1 在右邊的開拆，符合「立三拆四」的推斷，故此可以成立。

　　圖 30：這是「立四拆五」的實戰範例。白 1 的開拆幅度十分舒展。

　　值得注意之處是：「立二拆三」的理論原則，會隨著

178

圖 29

圖 30

實戰周邊雙方棋子配置情況的不同而有所變化。對此，切不可死記硬背。

3. 分投的定義

在佈局階段，進入對方在棋盤邊上的勢力範圍，並將對方的陣營一分為二，這種落子手段在圍棋術語中叫做分投。

圖31：黑1落子於白棋上下兩方勢力之間，這是一種典型的分投手法。

圖32：黑1雖然走在了棋盤的四線上，其落子位置要較一般情況下的分投手段高一路，但是，黑1這步棋也可以成功地將白棋在左邊一帶的陣勢一分為二，故此，這也

圖31

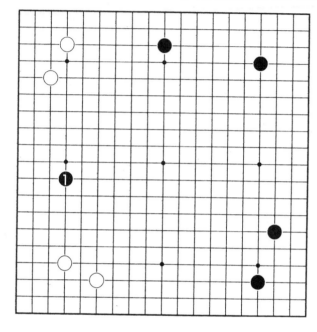

圖 32

是一種有效的分投手段。

4.分投的作用

分投的最重要作用，是防止對方持續不斷地擴張大形勢。

圖 33：這也是佈局作戰中經常出現的分投實例。

白 6 在右邊分投，意在將局面打散，不給黑棋留有在右邊一帶擴張大形勢的機會。

圖 34：佈局早期，雙方在左邊一帶的戰鬥告一段落。白棋目前面臨的任務，就是不讓黑棋繼續擴張外勢。白 1 是絕好的分投手段，這裏正是全局形勢的對稱中心點。

白 1 分投之後，黑棋已經難於繼續擴張大形勢，全局

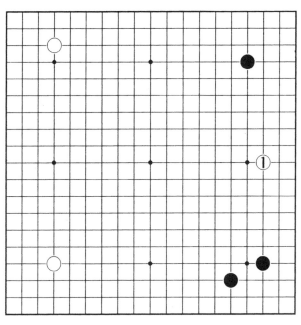

圖 33

圖 34

將進入平穩的持久戰。

　　圖 35：黑 1 分投之後，白棋想要在左邊一帶繼續擴張大形勢，就將難上加難。

図 35

（三）全局性「大場」的等級劃分

　　在圍棋的佈局階段，棋盤上的各個戰略要點，叫做「大場」。

　　如何盡可能多地搶佔棋盤上的「大場」，是棋手在佈局階段的思考重點。

　　根據「大場」在棋盤上位置的不同，可以將「大場」分為四個不同的等級。

1.棋盤上第一等級的「大場」：「空角」

棋盤上第一等級的「大場」，是四個角部的「空角」。

先佔據「空角」的一方，既可以在環繞著角部的戰鬥中佔據先機，又便於以「空角」為依託，進一步去開拓邊地。

圖 36：這是圍棋對局剛剛開始，黑 1 至白 4，雙方各自去搶佔「空角」的情況。

無論是「星」、「三三」、「小目」、「高目」或者是「目外」，都可以用來佔據「空角」。

出於個別棋手的特殊愛好，「五五」、「超高目」與「超目外」這三種開局手法，也可以起到佔據「空角」的作用。

圖 36

183

2.棋盤上第二等級的「大場」:「守角」與「掛角」

棋盤上第二等級的「大場」,是圍繞著四個角部的「守角」與「掛角」。

「守角」可以進一步加強自身在角部的勢力,防止對方前來破壞角上的實地。

圖37:這是雙方佔據完棋盤上的四個「空角」之後,黑1至白4各自「守角」的變化。

「掛角」是與「守角」等級相同的「大場」。

「掛角」具有破壞對方在角部圍空的攻擊性作用。

圖38:這是佈局階段,雙方在棋盤上各自「掛角」的實戰範例。

圖37

圖 38

在圍棋的佈局階段，「守角」與「掛角」這兩種截然不同的攻防作戰手法，經常會在同一局比賽中交替出現。

圖 39：這是圍棋高手的實戰範例。

在黑 1 至白 10 的佈局早期進程中，「守角」與「掛角」的作戰手法交互出現。

3.棋盤上第三等級的「大場」：邊上的中心點

棋盤上第三等級的「大場」，是棋盤四條邊上的各個中心點。

優先在棋盤邊上的中心點處開拆，可以控制住未來在邊上一帶進行戰鬥的主動權。

圖 40：這是圍棋對局中，雙方占角完畢之後，爭先恐

圖 39

圖 40

後地佔據各條邊上中心點「大場」的實戰範例。

佔據棋盤四條邊上的中心點，不僅可以下在三路上的低位，也可以根據擴張外勢的具體要求，將棋子下在四路上的高位。

圖41：黑5至黑9連續將棋子開拆在邊上中心點處的四路高位，有力地突出了擴張中腹勢力的作戰意向。

187

圖41

4.棋盤上第四等級的「大場」：「拆二」與「拆三」

棋盤上第四等級的「大場」，是棋盤四條邊上的「拆二」與「拆三」。

棋盤邊上的「拆二」與「拆三」，是未來攻防戰鬥的

前沿與立足點，具有重要的戰略支撐作用。

圖 42：這是實戰對局中，雙方利用「拆二」與「拆三」的手法來最後劃分勢力範圍的作戰範例。

圖 42

圖 43：黑 21 搶佔到全局中最後一處「拆二」大場之後，白棋再也沒有「大場」可占了，黑棋的先著效力就隨之而發揮出了威力。

在某些特殊的情況下，圍棋佈局階段的「拆二」與「拆三」，要比邊上的中心點更值得優先去搶佔。

圖 44：黑 15 雖然只是一個小小的「拆二」，但是，由於它具有在 A 位打入的後續伏擊手段，黑 15 的價值就大大地超過了佔據上邊大場的價值。

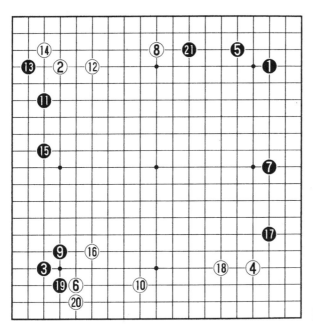

圖 43

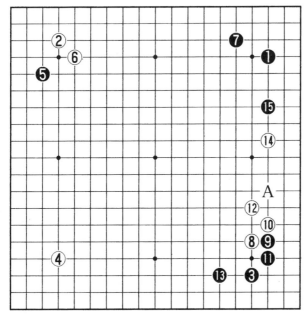

圖 44

　　圖45：黑1假如先去佔據上邊一帶的「大場」，白2
在右邊「拆二」之後，不但右邊一帶白棋的防線得到了加
強，而且，棋盤上還產生出了下一步白棋在A位一邊壓迫
黑棋一邊擴張自身勢力的絕好點。這個佈局進程對黑棋不
利。

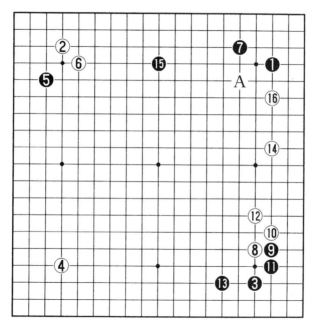

圖45

5.佈局階段的戰略行棋順序

　　掌握圍棋佈局階段「大場」的等級劃分要領之後，棋
手落子時即可做到大體上心中有數。

在通常情況下，圍棋佈局階段的戰略行棋順序可依據以下
三條要領而定：

第一條要領：先占角後占邊。

第二條要領：先拆大後拆小。

第三條要領：搶佔戰略要點應優先於佔據一般性「大場」。

圍棋始於虛空，終於實體，動靜相生，變化萬千，是一種具有完整內在理論體系的智力遊戲。

歡迎大家都來下圍棋。

大展好書　好書大展
品嘗好書　冠群可期

大展好書　好書大展
品嘗好書　冠群可期